愛麗必看!

EXO 全紀錄

大風文化

目 次 Contents

第11章　EXO專屬綜藝節目

《EXO 的爬梯子世界旅行——CBX 日本篇》

>>> EP1 ~ EP5

自助旅行往妖怪村，享受美食大啖拉麵

>>> EP6 ~ EP10

收集圖章換零用錢，伯賢玩抽獎得氣球

>>> EP11 ~ EP15

返回飯店各自獻寶，起床後玩日本劍玉

>>> EP16 ~ EP20

沙漠騎駱駝初體驗，還玩滑翔傘比誰遠

>>> EP21 ~ EP25

回飯店吃懷石料理，玩遊戲大搶零用錢

>>> EP26 ~ EP30

敲積木後趕往大山，三人巧手製冰淇淋

>>> EP31 ~ EP35

倉吉市一遊樂逍遙，親手研磨品嘗咖啡

>>> EP36 ~ EP40

日式碳烤搶肉大戰，真人秀模仿大 PK

《EXO 的爬梯子世界旅行 2——高雄 & 墾丁篇》

>>> EP1 ~ EP10

一同出遊首選台灣，玩遊戲搶食牛肉麵

CHEN 眼巴巴看別人吃，衛武營尋寶找壁畫

第12章　EXO音樂作品、寫真書與代言　181

第1章

EXO

★ K-POP 界屹立不搖的魅力天團 ★

未知星球來的少年，備受關注不負眾望

EXO 隸屬於南韓三大經紀公司之一的「S.M. Entertainment」（以下簡稱SM）旗下，於 2012 年 4 月 8 日正式出道。EXO 的團名由宇宙中銀河系外的行星「EXOPLANET」一詞而來，意味著 EXO 這個團體是「來自未知星球的新星」。EXO 在出道時分為主要在韓國活動的 EXO-K，以及在中國活動的 EX0-M，不但擴大了音樂版圖，更能讓專輯裡的語言文字相互交融，營造出這顆未知星球在宇宙中無敵的魅力。

這新星團體是由溫柔隊長 SUHO 帶領童顏大哥 XIUMIN、音樂才子 LAY（張藝興）、調皮淘氣鬼 BAEKHYUN、OST 王子 CHEN、快樂病毒 CHANYEOL、新星演員 D.O.、天生舞者 KAI 和貴族忙內 SEHUN，以及後來在 2015 年陸續因故離團回中國的 RAP 王子 KRIS（吳亦凡）、京城美男鹿晗，以及功夫小子黃子韜所組成，「十二人十二色」，在舞台上散發著各自的光芒與魅力。

由於「SUPER JUNIOR」、「少女時代」等同公司前輩在引領韓流的風潮上功不可沒，EXO 的出道以及未來發展也

備受大眾關注，而這群男孩也不負重望地將 K-POP 帶到世界各地。自 2012 年以迷你專輯《MAMA》出道橫掃當年新人獎至今拿下各國音樂以及人氣大賞，在全世界累積了許多人氣，憑藉著努力的態度，堅持不懈的向上爬，不斷突破自我，使得他們在 K-POP 界裡有著屹立不搖的地位，更成為在 YouTube 上擁有 10 支破億 MV 的頂級天團。

打破紀錄取得佳績，獲得大賞進軍全球

EXO 於 2013 年發行首張正規專輯《XOXO（Kiss&Hug）》以及再版專輯《GROWL（Kiss&Hug）》合計銷售破百萬張專輯，這也是韓國流行歌壇時隔 12 年後首次銷售破百萬的專輯，而 EXO 也在同年年底的各大音樂頒獎典禮上橫掃了各種音樂獎項，勢如破竹的氣勢更讓大家見識到 EXO 高漲的人氣。除了登上韓國國內的各大排行榜冠軍以外，EXO 在 2014 年更登上了美國流行音樂指標——「Billboard200」榜單，成為第一個上榜的韓國男團。延續著這樣的高人氣，2017 年 EXO 憑藉著獲得最多 MAMA 大賞的藝人，而榮登於金氏世界紀錄中。

　　EXO 之後也陸陸續續推出許多專輯，也一一獲得好成績，特別是在 2018 年推出的正規專輯《Don't Mess up My Tempo》更讓 EXO 歷年專輯總銷量突破 1000 萬張，成為 2000 年後韓國國內首個專輯總銷量破千萬的團體。英國雜誌《Dazed》曾說過 EXO 是最大勢的男子團體組合，稱讚他們總是走在流行的最前端，創造了跨越世界幾個大陸間的流行奇蹟。

世界等級人氣團體，代表晉見川普總統

　　除了在韓國擁有爆棚人氣以外，EXO 在全球的知名度也是銳不可擋的。SUHO 和 KAI 於 2019 年受邀與 NETFLIX 電視劇《怪奇物語》兩名主角 Caleb McLaughlin 和 Gaten Matarazzo 一同出席在韓國境內的宣傳活動。同時也特別擔任地陪導遊帶領兩名主角，前往首爾市區最著名的文化觀光景點——景福宮參觀，甚至還到處趴趴走，品嘗與介紹了韓國道地的傳統美食。兩位主角也模仿了 EXO 新潮的舞步，炒熱了整個現場氣氛，EXO 在全球的高人氣，盡現其中。

　　紅遍全球的 EXO 其實早在之前就備受肯定，在 2017

年時，XIUMIN、CHEN 和伯賢也曾陪同南韓總統文在寅出席在北京的中韓經貿交流會。2018 年時 EXO 發行的歌曲〈Power〉更入選為阿拉伯哈里發塔前杜拜噴泉的表演音樂，成為韓國第一個獲選的 K-POP 歌曲，而 EXO 也親自到場觀看噴泉表演，受到當地粉絲的熱情支持和媒體的關注。此外，在世界盃足球賽的法國和克羅埃西亞的決賽上，〈Power〉也被選為賽場音樂在體育場上播放，讓場上氣氛高漲，展現了引領 K-pop 韓流的影響力。

此外，韓國造幣公社也在 2018 年時，宣布將為 EXO 製作官方紀念獎牌，EXO 也成為首個獲得此次榮譽的 K-POP 藝人，每位成員的限量銀幣造成不小的收藏旋風，希望可以藉由發售 EXO 紀念幣，向全世界擴散 K-pop 音樂以及韓流的音樂文化，證明 EXO 讓世界聽見了韓國的音樂，更將韓流推上新的巔峰。

不僅如此，2019 年 6 月 29 日，SUHO、伯賢、燦烈、CHEN、KAI 和世勳甚至出席了南韓總統文在寅為美國總統川普訪問韓國所準備的青瓦台晚宴。他們在宴會上身穿黑色西裝，帥氣模樣盡現的 EXO，由隊長 SUHO 代表親自送上專輯給總統川普和他的女兒伊凡卡，堪稱無比榮耀的國民外交。

由於 EXO 曾在 2018 年的冬季奧林匹克運動會上與伊凡卡首次見面，當時伊凡卡就曾表示自己的女兒是 EXO 的粉絲，於是在這次青瓦台的晚宴上，韓國官方特地安排了此次的會面，滿足了小粉絲的心願，更讓眾人了解到 EXO 在全球的知名度不容小覷，也感染了眾多粉絲們，為 EXO 感到十分驕傲。

擁有高人氣受矚目，私生活卻倍受打擾

在哪裡都擁有許多死忠粉絲的 EXO，也因為擁有超高人氣，私下的生活不免備受干擾，除了所到之處都能看見粉絲外，個人隱私的資訊也莫名其妙被私生飯掌握得一清二楚。有一次 EXO 在直播時，有私生飯不斷打電話給其中的成員，甚至連 SM 在濟州島上的研討會也有狂熱粉絲一路跟車，讓伯賢不得不在個人社群網站上大聲呼籲，雖然知道大家愛他們的心，但在螢光幕下的寧靜生活，作為粉絲就必須多包容及稍加忍耐，如此才不會加重成員們的心理負擔。

然而，沒想到私生飯卻變本加厲，持續進行騷擾行為，在直播上依舊不停打電話給成員，使得直播被迫暫停。幾經勸阻無效後，讓伯賢在直播上公開了私生飯的電話，卻因為

粉絲聽錯電話號碼，波及到無辜路人一事，在韓網上引發熱議。此外，伯賢也在直播時分享，他曾經每天收到無數條私生飯的惱人訊息，也因此錯過父母親傳來的訊息，讓他覺得難過且傷心，而這也是他們很少直播的原因之一，希望私生飯可以停止這些騷擾的行為，還給他們平凡的寧靜生活。

屬於 EXO 的銀白色，與粉絲間的信任感

2014 年 SM 官方宣布 EXO 的粉絲俱樂部名稱為「EXO-L」，也就是「EXO-LOVE」簡寫，而 L 也是介在 K 和 M 之間的字母，意味著在 EXO-K 和 EXO-M 之間保護著 EXO 的粉絲們，同時呼應著 EXO 的官方口號「We Are One」，粉絲和 EXO 是一體的。更召募了全球官方粉絲俱樂部的會員，一個星期內就有近 200 萬粉絲登記，打破了前輩東方神起的世界紀錄。另外，也宣布了官方應援色為應援手燈「愛麗棒」所散發出的銀白色光芒是專屬於 EXO 的顏色。

為了拉近與粉絲之間的距離，伯賢也在個人社群網站上發布了 EXO-L 的暱稱「愛麗」的由來，從此愛麗這個名詞便是 EXO 和 EXO-L 間專屬的稱號了。自 2012 年出道後，EXO

經歷了許多事情，從中國籍成員 KRIS、LUHAN 到 TAO 因合約糾紛等原因相繼退團，以及 LAY 將演藝重心放在中國的活動上，經常缺席韓國的活動而引起粉絲的熱議，這些事情都為 EXO 和 EXO-L 帶來很大的影響，卻也因此見證了 EXO 和 EXO-L 間的堅定感情。EXO-L 陪伴著 EXO 走過許多艱辛的路，也陪 EXO 拿下許多獎項，在摘下這些碩大的果實背後，EXO 一直堅持不懈就是為了回應 EXO-L 奮力揮舞著愛麗棒，以及積極展現著銀白色光芒的努力。正因為一起走過了那段艱難的路程，所以得來不易的果實也更加甜美吧！

　　2016 年第三次世界巡迴來到了台灣站，EXO 連續兩天在小巨蛋展現熱情，震撼了全場的粉絲們，由於碰巧遇上燦烈生日，台灣的 EXO-L 也獻上了獨一無二的禮物，除了特別的排字應援以外，更為燦烈送上了排字版的拉拉熊生日蛋糕，還有可以吹蠟燭的巧思安排，讓燦烈不禁拿起手機出來錄影，更在個人社群網站上公開影片，同時表示這幕一定會出現在他的人生跑馬燈上，非常感謝所有的愛麗們！

睽違已久團體綜藝，讓粉絲們引頸期盼

2013 年 EXO 有了第一個專屬的團體綜藝節目《EXO's SHOWTIME》，從節目中可以看到 EXO 平時相處的模樣，粉絲也可以更深入的認識他們（詳見《我愛 EXO》一書）。當時的節目安排了許多有趣的遊戲與考驗，備受好評的收視，所有團員們在節目裡相親相愛的互動與關懷，讓大家在歡笑與眼淚交織的感動中，更貼近與熟悉每一位成員。但接下來因為行程過於繁忙，EXO 開始減少綜藝節目的錄製，更不用說是有關團體的綜藝了，不免讓粉絲們感到十分可惜。

就在睽違 5 年後，2018 年官方宣布小分隊 EXO-CBX 將錄製新的團綜《EXO 的爬梯子世界旅行》更讓粉絲非常期待。團綜的第一季由小分隊率先出擊，除了能看到他們在日本鳥取打開的休閒模式，以及體驗日本傳統文化的震撼，還可以看到他們在錯綜複雜的行程規劃中，享受悠閒時光的幸福樣貌，稍稍安撫了粉絲們渴望跟著他們到處旅行的心扉。緊接著到了第二季，在粉絲們的翹首期盼下展開，除了在中國活動的 LAY，EXO 全員來到台灣拍攝綜藝節目，在台灣的國境之南，體驗了台灣小吃以及各種亞熱帶的休閒活動，五花八

門的企畫讓粉絲們發現了不一樣的 EXO，那些曾經是懵懂少年的他們，現在都已蛻變成綜藝明星的成熟男人，各自散發著不同的青春與魅力。

除了《EXO 的爬梯子世界旅行》單元，EXO 也接著拍攝了新的綜藝節目《Heart 4 U》，由各成員分篇呈現多采多姿的私下生活，隨著每集的播放，成員們真情流露的喜怒哀樂等各種樣貌，都讓所有關愛 EXO 的粉絲們，不由自主地越發喜歡他們。

跟上國際新興潮流，開瓶蓋卻釀成悲劇

身為世界級的偶像，EXO 成員也經常在個人社群網站上，與粉絲共同分享生活。近期全球各地掀起了一波挑戰潮流，幾乎所有知名大人物流行直播「開瓶蓋挑戰（bottle cap challenge）」，從世界級電影巨星傑森‧史塔森（Jason Statham）到奧運選手，都在挑戰用迴旋踢的方式將瓶蓋打開，甚至出了特別挑戰版，像是甄子丹的蒙眼版、周杰倫的信用卡版本等，而熱愛挑戰的 EXO 當然也不免俗地跟上潮流來挑戰了！

　　世勳在個人社群網站上傳了一段影片，影片中有著合氣道三段實力的伯賢，躍躍欲試的要來挑戰「開瓶蓋」，與一般影片不同的是由燦烈拿著水瓶，而蓄勢待發的伯賢，一個迴旋踢，全力出擊踢向瓶蓋，結果沒瞄準好，踢到燦烈拿著水瓶的手，使得燦烈痛得立刻丟下水瓶，摀著手指低頭忍痛，卻也讓一旁的成員大笑不已。

　　不知道放棄的伯賢，安撫好燦烈後再次挑戰，沒想到這次伯賢卻在挑戰時踢空閃到腰，接連兩次的失敗，反而更激起了伯賢的勝負欲，立刻展開第三次挑戰，這次依舊瞄準失敗，原本目標是瓶蓋，卻陰錯陽差踢到了瓶身，水就這樣噴了出來。而拿著水瓶的燦烈也被噴了滿臉的水，此時伯賢見狀，拿起水瓶直接把水倒向燦烈，讓燦烈不只是臉，連帶全身都濕了。

　　最後一段影片最逗趣，內容是 EXO 成員一個個的跪在地板上，大家拿著衛生紙擦著地板收拾殘局，這段影片上傳後，不只讓大家看見 EXO 跟上了潮流，也讓粉絲們看到 EXO 間的好感情，以及平時相處時淘氣的模樣呢！

入伍前訂下的約定，再忙也要齊聚一堂

出道 7 年的 EXO 經過了歲月的洗禮，也在 2019 年迎來了第一位成員入伍的重要時刻，首先是大哥 XIUMIN 在 5 月 7 日以陸軍服役身分，成為 EXO 首位進入軍隊的成員，在他入伍前 SM 也透過特別企劃《SM STATION》發布了 XIUMIN 的新歌曲〈理由（YOU）〉。此外，XIUMIN 還開了個人首場見面會為粉絲首次表演這首歌，而平常各自忙於演藝工作的成員們也難得在見面會上一一驚喜現身，連遠在中國的 LAY 也特地透過視訊來表示心意，接著 XIUMIN 也在個人社群網站上向粉絲傳達了不捨之情。

入伍當日依照 XIUMIN 所希望的樣子，在親友的陪伴下低調入伍，而燦烈也在個人社群網站上傳了成員們以 XIUMIN 為中心圍成一圈，各自伸出一隻手，摸著 XIUMIN 平頭的溫馨照片，並寫下：「在哥哥守護國家的同時，由我們來守護 EXO 和 EXO-L」，表現出 EXO 滿滿的義氣。

接著 D.O. 也宣布將在同年 7 月 1 日自願申請入伍，成為團隊中第二位為國家服務的成員，在他入伍前，忙內（老么）世勳也在個人社群網站上，特別上傳了成員們聚餐的認證照

片，軍隊中的 XIUMIN 以及在中國有行程的 LAY 以外，其他成員都到齊，他們一起聚餐，EXO 成員間互相支持的溫暖友誼表露無遺。D.O. 在 7 月的第一天便在成員們的陪同下，低調入伍，正式展開為期兩年的軍隊生活，連在中國大陸，一直有著滿滿行程的 LAY，也風塵僕僕來到現場，團員們從出道以來的革命情感，讓粉絲再次讚嘆，屬於 EXO 之間的團魂可見一斑。

另外，就在同一天 SM STATION 發行了 D.O. 為粉絲準備的禮物——新歌〈That's okay〉，D.O. 極度溫暖的聲音，搭配著讓人舒服的旋律，其 MV 也以動畫的形式，展現了跟 D.O. 個性一樣的「簡單樸實」。這首歌在發行的同時，亦拿下了各國 iTunes 綜合單曲榜的首位。有著國民妹妹之稱的 IU，特別在社群網站上發布了翻唱這首歌的影片，引發了雙方廣大粉絲們的討論，不僅讓大家見識到這首歌的魅力，也不禁期待未來是否可以看見他們兩人的合作呢！

個人 SOLO 新的分隊，成員們接力出擊

2016 年由 LAY 打頭陣，成為 EXO 第一位 SOLO 歌手，並在他 10 月 7 日生日當天，送給粉絲們作為最貴重的禮物，他特別獻上了自己的新創作〈What U need?〉。而首張迷你專輯《Lost Control》更由 LAY 親自作曲，在中韓兩國的音樂排行榜上皆獲得佳績，為他拉開了之後 SOLO 活動的序幕，LAY 憑藉著努力不懈與獨特的才華，大大擄獲了許多粉絲的讚賞與認同，跟以前初試啼聲的青澀少年模樣，早已大異其趣，成熟與穩重的 LAY，以音樂與舞蹈為基底，延伸到不同的綜藝面向，也深受眾人的喜愛。

除了 LAY 的 SOLO 活動，XIUMIN、CHEN 和伯賢三人，也為伯賢所出演的戲劇《月之戀人 —— 步步驚心：麗》演唱了首波 OST〈為了你〉，當時便受到粉絲們的喜愛，紛紛猜測是否有小分隊的可能性，因此在 10 月 31 日由 XIUMIM、CHEN 和伯賢組成的小分隊 EXO-CBX 正式宣布出道，推出了首張專輯《Hey Mama!》，一發行不僅讓大家讚嘆連連，隨著戲劇一次次的熱播，他們也乘勝追擊 2017 年就在日本出道，依舊獲得粉絲們的熱烈支持，而 2018 年 CBX 三人帶著

第二張韓語專輯《Blooming Days》回歸樂壇，一推出也同樣取得好成績，讓大家見識到了 EXO 不論是團體、分隊或個人，在全世界各角落的高人氣是無庸置疑的！

期待未來的 EXO

2019 年 4 月 CHEN 正式以第二位 SOLO 成員身分出道，發行首張個人專輯《April, and a flower》，音源一公開也迅速拿下各大榜上的一位。而 EXO 成員也互相宣傳支持隊友，其中 XIUMIN 更是擔任專輯 Showcase 的主持人到場為 CHEN 加油，讓 CHEN 受到滿滿的鼓勵！接下來 7 月時，可愛的伯賢也帶著個人專輯《City Lights》正式 SOLO 出道，一空降各大排行榜就名列前茅，預售專輯數量也突破 40 萬張，可見伯賢的個人音樂魅力，勢如破竹，順利搶下一片自己的天空。另一方面，在軍中的 XIUMIN 也在伯賢的宣傳文下留言，表示期待能快點看到伯賢的精采表演，一字一句可見 EXO 兄弟間的堅毅情誼，即使是在當兵，也不忘相互支持與打氣，實踐了他們的團體口號「We are one」的極致！

伯賢的 SOLO 出道，讓大家既意外又驚喜，接著 EXO 更

在 2019 年 7 月 22 日推出了新的小分隊，由燦烈和世勳組成 EXO-SC，兩個人獨特的嗓音，以及不一樣的音樂視角，讓粉絲十分期待。果然，EXO-SC 首張迷你專輯《What A Life》發行當天，不僅攻佔南韓國內的 YES24、HOTTRACKS、SYNNARA 等幾個代表性的網站，銷售量一舉奪魁，更登上了 46 個國家的 iTunes Top Albums Charts 冠軍，也在中國大陸的 QQ 音樂專輯榜從容地拿下第一。

除了小分隊以及個人 SOLO 的活動外，EXO 成員們也在各個領域展現獨特的魅力，無論是綜藝節目、電視劇甚至是電影上，都能看見他們的蹤影，而在 2019 年，EXO 也再次展開了第五次世界巡迴演唱會，雖然少了在軍隊的 XIUMIN 和 D.O.，似乎有點可惜，但其他成員將會連同他們的份也一起努力，讓他們的完美音樂再次展現在全球的粉絲們面前，用以答謝與回饋。

EXO 堪稱為韓流音樂寫下了無數頁光榮歷史，從初出茅廬的青澀小伙子蛻變成現在獨當一面的大男人。即使一路上曲曲折折還受過傷，甚至被批評過、被騷擾過，但 EXO 和 EXO-L 一同齊心協力走過了那些路。而未來再次合體後，還會帶給大家什麼樣的奇蹟呢？相信不只 EXO-L，這更是所有

在關注 K-POP 的人們都好奇的事呢！就讓我們一同高度期待
EXO 未來的繼續發展吧！

第 2 章

SUHO 金俊勉

★守護 EXO 的溫柔小隊長★

SUHO
수　호

藝　　　　名：SUHO（韓語：수호；中文：守護）
本　　　　名：金俊勉（Kim Jun-myeon，김준면）
生　　　　日：1991/05/22
國　　　　籍：韓國
出　生　地：首爾特別市
身　　　　高：173cm
體　　　　重：58kg
血　　　　型：AB 型
星　　　　座：雙子座
練習時間：7 年
家族成員：父母、哥哥
隊內擔當：隊長、領唱
專　　　長：演技、籃球、
　　　　　　高爾夫、女舞
座　右　銘：我一直認為機會會
　　　　　　在不經意間出現，
　　　　　　因此每時每刻都要
　　　　　　做好充分準備。

◆◆ 個人作品 ◆◆

音樂作品：

2016 年〈My Hero〉
（與利特、Kassy 合唱）
2016 年〈美好的意外〉
《美好的意外》OST（與 CHEN 合唱）
2017 年〈Starlight〉
《宇宙之星》OST
2019 年〈打擾一下可以嗎？〉、〈Dinner〉
《SM STATION 第二季》（與張才人合唱）

戲劇作品：

2017 年 MBC《三色幻想——宇宙之星》飾演 宇宙
2018 年 MBN《Rich Man》飾演 李有燦

電影作品：

2016 年《Glory Day》飾演 成宇
2018 年《女中學生 A》飾演 玄在熙

七年的漫長等待，換一輩子兄弟情

「作為金俊勉，我等了 EXO 七年，但是作為 SUHO，我想守護 EXO 一輩子。」2005 年當時還是國中生的 SUHO，順利地進入了 SM 公司當練習生，卻因中途兩次的腳傷，錯過了出道機會，不料，之後竟換來了七年的漫長等待。即使受傷的腳嚴重到被告誡禁止做劇烈運動，他仍絲毫不放棄成為偶像歌手的夢想，不但兼顧練習生的辛苦訓練，還一邊努力用功讀書，於是考上了頂尖的韓國藝術綜合大學。

「你們有吃過沾著淚水的麵包嗎？」SUHO 曾在《EXO's SHOWTIME》中不經意說出這句話，看似無心卻無奈地道出了出道前的心酸，在那段等待的漫漫歲月中，不知道他究竟是吃了多少苦，流了多少淚，在如此競爭的練習生世代裡，SUHO 一步一腳印地紮穩自己的實力，作為天團 EXO 隊長的他，曾經是如何挺過所有的艱辛，這番看似平淡的話，也讓粉絲們感同身受。

眼看著和自己身為同期練習生的鐘鉉、泰民紛紛出道，而且在樂壇皆有不錯的成績，這些都讓那時候的 SUHO，不僅備感壓力，同時也非常徬徨忐忑，他曾告訴自己：「等待

出道的時間雖然很辛苦，但對於夢想，永遠不能失去的，就是信心與努力。」歷經七年的努力與等待，SUHO 終於以 EXO 隊長之姿出道，他的藝名 SUHO，中文意為守護，或許是希望盡他的所有能力來守護 EXO，而正是如此努力堅持的 SUHO，成就了現在的 EXO。相信粉絲們也非常慶幸 SUHO 七年的等待換來了 EXO，更感謝他成為 EXO 的隊長，成功帶領著成員們走上韓流的頂端。

團員們的堅定支柱，體貼照料暖心呵護

成員中，擔任練習生時間最久的 SUHO，因為有著體貼、溫柔又穩重的個性，被指派為 EXO 的隊長。然而現實生活中，SUHO 是家中備受寵愛的忙內（老么），但在 EXO 團隊中卻擔任起照顧成員們的媽媽角色，不只成員們都很倚賴他，SUHO 也一直把守護 EXO 的重責大任，視為優先。

曾經在某次頒獎典禮上，成員們為了看表演而衝到舞台邊時，為避免他們撞到舞台邊正在運鏡的攝影師，SUHO 只顧著把孩子們一個個拉回來；當時伯賢向 SUHO 表示想去廁所，SUHO 問了導播，仔細地確認之後的行程，就露出寵溺

的微笑，催促團員們趕緊去解放一番；再則，座椅不夠多的典禮上，SUHO 把自己的位子讓給了世勳，自己則坐在一旁的小角落，卻一點兒也不在意。

　　每當成員在任何場合表演或受訪，只要感到徬徨時，最先求助的人無庸置疑的就是 SUHO。曾有一次在 Showcase 上，主持人給 KAI 出了一道難題，請 KAI 表演撒嬌的動作，此時，KAI 有點無助地回了頭，之後就順利自然地做出了完美的撒嬌動作，粉絲們後來看到了花絮的畫面，才知道原來當時 SUHO 在旁邊，他像老師教學生般，一邊笑著，一邊示範給 KAI 看，解決了 KAI 的燃眉之急。由此可見，團員們總是習慣依賴隊長 SUHO，包括許多事情詢問過他、得到其允許後，才敢放膽去做，SUHO 之於整個團體的重要性，不言而喻。

　　令人印象深刻的還有 2017 年末的 MBC 歌謠大祭典，SUHO 身兼主持人和表演者，卻仍不忘時時關心自家的孩子們，在跨年倒數之際發現伯賢、D.O. 走散不見了，趕緊穿梭人群找到他們，指引他們回歸隊伍，然後再淡定回到主持人站的位置。擔任隊長一職的 SUHO，肩負著照顧成員們的重責，年輕夥伴們愛玩的本性，他依舊能屏除嚴厲的方式，以

最溫柔與寬容的心胸來守護著 EXO。

成員間的重要橋梁，把 EXO 放心中第一位

《The EXO'luXion》二巡演唱會的寫真書中，描述舞臺總監沈在元接受採訪時，曾被問及他眼裡的 SUHO，到底是個什麼樣的男孩？他回答：「俊勉並非只會帶領團體在舞台前表演而已，他還是個會在舞台下，給予成員們任何協助的隊長。人前人後，無論做任何事，這個隊長都無條件和成員在一起，比起他個人，反而把 EXO 團隊放在心中更優先的位置。」

除此之外，很多時候可以看得出他對成員們的體貼與細心。比如，有次的採訪中被問到關於成員們喜好的穿搭風格，SUHO 毫無遲疑地整理出，團體裡每個成員的特色與習慣；在 Sing for you comeback 舞台上，SUHO 是唯一答對所有關於成員問題的人；SUHO 第一次單獨參加電台節目《張藝媛——像今天一樣的夜晚》受訪時，電台 MC 問到：「如果我去旅行的時候，能拜託 SUHO 替我主持電台節目嗎？」他回答並推薦說：「比起我而言，我們成員裡，伯賢的口才是

很好的，D.O. 的聲音也非常好聽，都是主持人很不錯的選擇。」抓住機會表現自己是一般人的通性，而 SUHO 卻總是會先想到成員們，不僅清楚記得他們的擅長優勢和個人特色，更能無私地分享機會，這是非常難得的啊！

細心的粉絲們，是否有發現？ SUHO 以 EXO 成員活動時的簽名，會畫一雙翅膀，若是以演員金俊勉參加活動時，卻只有簽名而已。有人問他為何有這樣的區別，他的回答是：「當我作為 EXO 成員會畫翅膀，是因為我有必須要守護的人。但身為演員的自己就不需要了。」許多訪問以及典禮上，當他被問到現在的成就，SUHO 總是將一切歸功為 EXO，而非自己的成就。更多的展演場合裡，他也總會帶上弟弟們，藉由相互的鼓勵，充分讓他們有發揮表現的機會。

值得一提的是，身為出道滿七年大勢男團的隊長，SUHO 身上完全沒有前輩的傲氣或包袱，無論領了多少獎，謙虛地九十度鞠躬的人，他總是其中之一，懷著感謝的心——與所有工作人員行禮致意，把溫和有禮做好做滿的隊長就是他。

作為 EXO 的隊長，SUHO 一路走來著實不容易，與成員們年齡相仿，卻表現得比同年齡的人成熟，為了團體必須收

斂起稜角，犧牲個人把鏡頭讓給其他成員們，並諄諄鼓勵他們勇於表現，他不愧是金俊勉。

任憑熊孩子上天，寵弟上限可憐團欺

　　SUHO 非常疼愛弟弟們，從練習生時就常常自掏腰包請大家吃東西，孩子們想吃什麼，就直接給信用卡幫大家結帳。除此之外，注重健康的 SUHO，包包裡也準備維他命和營養補品等東西，隨時給需要的夥伴們來上一顆；有時就算是出去玩，他也隨身備有醫藥箱，深怕大家一不小心感冒或受傷似的。EXO 四巡的演唱會上，他還自掏腰包為每個人量身訂製了純金的麥克風當禮物啊！

　　SUHO 的好脾氣也是出了名的，無數次成員們不分場合的開玩笑或鬧他，他也只是親切地微笑以對，溫柔的性格卻換來大家毫不留情地「欺負」他，尤其是頑皮的忙內世勳，就是那個最愛捉弄隊長的人。世勳曾在《EXO 的爬梯子世界旅行 2》節目中，坦白承認他的淘氣，有次 SUHO 在洗頭時，趁他不注意，世勳將一旁的洗髮精往他頭上倒，導致 SUHO 連續洗了三十分鐘，而門外的 KAI 在外面等太久，不耐煩地

衝進浴室查看，結果打開門就發現 SUHO 邊洗邊哇哇大叫著說：「泡泡怎麼一直洗不乾淨！」他全然不知道這是世勳搞的鬼。

SUHO 自己也說不管是在宿舍或是出國表演，大家總喜歡到他的房間去喝酒，然後一定要把他的房間弄亂，才心甘情願散了走了，對此，伯賢則表示：「大家最能放心弄亂的就是 SUHO 哥的房間了。記得有次世勳很『幸運』地抽中單人房，膽小的他到處懇求別人陪他睡，所有的哥哥們都拒絕，狠心地叫他要自己睡，唯獨仁慈的 SUHO，拗不過忙內的苦苦哀求，硬是『打破了爬梯子的規則』，去陪不敢一個人睡的世勳睡。」

除了這些好玩的事蹟外，日常生活中被大夥們「無視」或「欺負」已是家常便飯，但 SUHO 對此總是無奈地微笑，每每以一臉寵溺的眼神看著弟弟們說：「我也沒辦法，這就是我的人生啊！」這樣看來，SUHO 用七年等來的彷彿不是單純地成為偶像歌手，而是圍繞著一群令他操心的熊孩子們，相互打鬧玩笑間，無怨無悔守護著他們，讓彼此間深厚的友誼與情感表露無遺。

新一代時尚穿搭王，穩重形象壓力超大

　　說到時尚，不能不提到的就是 SUHO，他擅長於穿搭和配色，他私底下的服裝習慣是走休閒學生風或暖色系男友穿搭，配上他無辜清澈的大眼、濃眉和白皙的肌膚，再以與其衣服同色系的背景，流行時尚的穿衣品味，完美地襯托出 SUHO 自身的貴族氣質。自從他開始經營個人的 Instagram 後，像雜誌般的出遊明星照，更是每每引起粉絲們熱烈的討論，因而被封為新一代時尚穿搭指標是不為過的。

　　說到擔任隊長一職，SUHO 時常會自我要求維持穩重的形象，深怕任何一個失言會影響到團體，他一直嚴格注意著自身一言一行，因此全然無法像其他成員們一樣，可以輕易放得開而隨興說話，其肩上承受的沉重壓力自是不言而喻。因此 SUHO 在出道初期，也曾被批評說個性有點無趣或太過於正經八百，私底下他其實是個幽默搞笑的高手，尤其在 EXO 進入穩定期，弟弟們也都懂得如何應對進退，相對於早期的表現，他越來越常在綜藝節目和演唱會適度地展現自己。

《 無厘頭「E 最逗」，愛跳女團舞反差萌 》

在節目《EXO 的爬梯子世界旅行 2》中，成員們時常在遊覽車上玩遊戲打發時間，SUHO 就因理解能力較其他人慢，時常變成團員們「圍攻」的對象。他在平底鍋遊戲中一直抓不到拍子，而被戲稱「拍子白癡」，於是大家一抓到機會就瘋狂點名 SUHO、戲弄他。在遊戲卡丁車比賽，SUHO 居然累到在比賽開始前就睡著了，頑皮的成員們，紛紛模仿起他在卡丁車比賽中睡著的樣子，SUHO 也因此藉由難以預料的搞笑方式和難以引起共鳴的笑點，被成員們認證為「E 最逗」（EXO 裡最逗趣）。

雖然 SUHO 外表給人一種乖巧端正、溫文儒雅的形象，但他在搞笑時，旁人都不捧場的尷尬氛圍，加上遊戲黑洞和 E 最逗的代名詞卻為他增添了反差萌的不同魅力。除此之外，SUHO 還有一項非常與眾不同的才能 —— 女團舞，無論是在 SMTOWN 和圭賢、珉豪、昌珉一起表演 Girl's Day 的 Something，或是被戲稱為「Red Velvet 的第六人」，隨時隨地聽到師妹的歌，都可以輕鬆美妙地跳上一段，他另類的亮眼舞蹈實力，和體內控制不住的女團心，都成了粉絲們心

中最經典的畫面，如此對女團舞瘋狂迷戀的反差萌，真的又展現了 SUHO 不同於以往的魅力！

影視歌三棲又主持，演藝朝全方位發展

除了團體活動外，EXO 現今也積極發展個人活動。SUHO 目前則朝全方位藝人發展，平時作為 EXO 的發言人，得體的發言與流利的口條，讓他接下許多頒獎典禮和音樂節目的主持工作，有名的四大音樂節目《Music Bank》、《人氣歌謠》、《Show Champion》和《M Countdown》SUHO 都主持過。此外，他還參與《SM STATION》的企劃，與張才人合唱〈打擾一下可以嗎？〉和〈Dinner〉，並親自創作音樂作品。他也參與了節目配音、演唱戲劇 OST，而自帶光環又散發獨特的貴族氣息與亮眼外型，讓 SUHO 接下許多寫真雜誌的拍攝工作和品牌的時尚活動，個人前途也是無可限量。

「演員是 SUHO 最初的夢想」，現在的 SUHO 也活躍於電視劇、電影和音樂劇。SUHO 在二十歲時曾考進演技派演員們的搖籃──韓國藝術綜合大學，但因學業與工作難以

同時進行而暫停學業，不過對 SUHO 來說，成為一名演員和
EXO 的活動同等重要，只是暫緩了這個夢想而已。他曾表示
只要一有時間，就會再次開始進修學習、精進演技的。

　　SUHO 的努力是大家有目共睹，不但參與了電視劇
《三色幻想 —— 宇宙之星》、《Rich Man》和電影《Glory
Day》，也出演音樂劇《The Last Kiss》和《笑面人》，再
次證明他演技與領唱實力兼備的能力，從電視劇《總理與我》
當中的客串，到現今已能獨挑大梁，擔當戲劇男主角，除了
肯定他在演技方面的進步，更對他一路走來的努力做了最佳
見證。

第3章

XIUMIN 金珉錫

★善解人意的童顏大哥★

◈◈◈ XIUMIN ◈◈◈

시우민

藝　　　名：XIUMIN（시우민）

本　　　名：金珉錫（Kim Min-seok，김민석）

生　　　日：1990/03/26

國　　　籍：韓國

出 生 地：京畿道南楊州市

身　　　高：175 公分

體　　　重：62 公斤

血　　　型：B 型

星　　　座：牡羊座

練 習 時 間：3 年半

家 族 成 員：父母、妹妹

隊 內 擔 當：童顏、大哥擔
　　　　　　　當、副主唱、
　　　　　　　副領舞

專　　　長：運動（足球）、
　　　　　　　整理東西

座 右 銘：享受每一刻

◆◆ 個人作品 ◆◆

音樂作品：

2015 年〈You Are the One〉

（網路劇《愛上挑戰》OST）

2016 年〈For You〉

《月之戀人——步步驚心：麗》OST

（與 BAEKHYUN、CHEN 合唱）

2016 年〈Call You Bae〉（與 AOA 智珉合唱）

2017 年〈Young & Free〉

《SM STATION S2》（與 NCT Mark 合唱）

戲劇作品：

2015 年 網路劇《愛上挑戰》飾演 羅挑戰

音樂劇作品：

2015 年《School OZ》飾演 Aquila

電影作品：

2016 年《鳳伊金先達》飾演 堅兒

童顏老大自帶可愛，寵溺弟弟照護細心

擁有著童顏的 XIUMIN，經常被不認識他的人，誤認為團內的老么，那是因為即使身為團內最年長的他，也常常會賣萌地向弟弟們撒嬌。D.O. 在許多場合都曾經認證了 XIUMIN 是最會撒嬌的成員，不論從長相或是講話的模樣來看，XIUMIN 完全散發著可愛的感覺。除此之外，XIUMIN 和 SUHO 是隊內公認最喜歡「아재개그（大叔笑話）」的兩個成員，也許是年紀稍微有差的代溝，或者生活歷練的不同，他們的笑話經常讓弟弟們無法及時接話，也不知該做何反應，但是他們兩個總會自得其樂，不以為意。

若是經常瀏覽 XIUMIN 的影片或寫真，就會發現可愛的 XIUMIN 有個小習慣，叫做「雙手同步症」（兩手同步化），指的是當一隻手做一個動作時，另一隻手也會無意識的跟著做。雖然 XIUMIN 備受困擾，也很想改掉它，但粉絲們卻覺得如此自然不做作地流露著心思，意外成為他的萌點。

渾身上下都可找到 XIUMIN 自帶可愛的氣質，不知是否因為童顏的關係，台下的他，總是不經意地流露的一些動作和表情，完美地呈現他那發自內心的純真與活潑自在。但相

反地，XIUMIN 在舞台上卻是任何風格皆能駕馭的偶像，因為致命的魅力，讓他贏得了「圈飯精靈」的稱號。另外，他常常因為任何一個小動作，登上熱搜排行榜，例如：曾經因為好看的頭型、好看的小腿而上了熱搜，有次吃了某款麵包，瞬間讓麵包大賣，莫名其妙擠入了熱搜的對象。甚至他只是輕輕地甩掉頭上小紙花的影片，也讓他在榜上有名。這樣令人無法阻擋的魅力，就是被稱做「熱搜妖精」的原因！

身為隊內年齡最大的哥哥 XIUMIN，可愛淘氣與成熟穩重會交雜地出現在他的身上。一方面對弟弟們非常寵溺，當他們有所託時，他雖然口中故意說著不要，但拗不過是大哥的自我呼喚，終究會不吝伸出援手。在團綜節目裡，我們發現 BAEKHYUN 前一秒說吃一口冰淇淋就好，但下一秒就吃到只剩下餅乾的部分，讓想吃的 XIUMIN 十分無奈，卻也大器地包容弟弟。

不僅如此，當弟弟們各個忙著拍戲，他對弟弟們的關注可是一個不漏。有人曾經問起 XIUMIN 最近在做什麼，他就會說正在看哪齣戲，其實想藉此順道推薦一下弟弟們的新戲，讓聽聞的人都讚嘆 XIUMIN，可以這樣在小地方上真情流露。如此可愛的 XIUMIN，彷彿稚嫩的外表下卻有著成熟的一面，

兼具可愛和穩重的氣質，也是讓粉絲著迷的地方。

能文能武靜動皆宜，飽學多聞攻讀博士

運動細胞超棒的 XIUMIN 對足球的熱愛廣為人知，在就讀高中時，創立了足球社，更在《偶像明星運動會》的足球項目中，展現出令人咋舌的實力，不僅取得兩次金牌，也多次參加與足球相關的活動，甚至獲得大韓足球協會的名譽社員證。成員們曾說，平常勝負欲不強的 XIUMIN，面對足球時就不一樣，只有面對任何跟足球相關的時候，鬥魂就不知不覺地熱情燃燒起來，呈現出不同平時的另一面。除了足球項目，他還擁有跆拳道四段與劍道一段的實力，如此可見，他的運動神經十分發達，擁有精通各種球類運動的特長，在眾多成員裡是很特殊的一位。

有著關東大學實用音樂系碩士學位的他，也是 EXO 中，除了 SUHO 和 CHEN 以外的另一位碩士生。尤其好學的他，完成碩士學位後，更是精益求精地申請湖西大學文化創意學系博士研究所，準備攻讀博士學位。看著如此繁忙的表演通告行程中，他仍不忘學業，除了用功不懈地完成課題作業，

良好的應對進退更成為教授稱讚不已的模範學生，足以讓粉絲們學習與感到自豪。

　　XIUMIN 能如此優秀，與他追求完美的個性有關係，做任何事都使出拼命三郎的精神，卯足全力，由於對自己的要求很高，也很會自我管理以達到對自己的期許，XIUMIN 全力以赴的態度，成就了他全方位的優異成績：學業上，奮發向上的精神，讓他一步步往最高處挺進；運動上，滿腔熱血的拼鬥，讓他無往不利贏得好成績；戲劇上，發掘不一樣的自己，努力扮演得體的角色；還有舞台上，無論是唱歌亦或跳舞，實力的發揮不容置疑，即使攝影機鏡頭不一定是對著他，依然認真確實地做好每個動作，唱好每句歌詞。他說他從不忘記自己要的是什麼，所以總是努力地做好每件事。

　　曾有一幕是他在團綜裡，看著緩緩的日出許下心願，他期盼自己可以多說一點話，因為不擅言語的他，不僅想聽見粉絲的聲音，也希望大家能聽見他的聲音，從心底誠懇發出的語言，如此便能心意相通。這樣十項全能、樣樣精通的他在默默地雕琢好自己後，期待著眾人的發現與欣賞。

細心體貼關心別人，居家生活有條有理

　　多才多藝的 XIUMIN，比起其他成員的心思更加細膩，過去在《心 FOR YOU》節目裡，可以發現他搬新家舉辦喬遷派對時，事先一一確認邀請的對象、食材的種類與數量……等，最後親力親為打理好所有的事情。D.O. 和 CHEN 也在節目中表示，跟 XIUMIN 相處，總是能從他身上學到很多，因為他宛如哲學家的邏輯，有著比一般人更深的想法。生活上呈現的體貼和照顧別人的優點，只不過是眾多細微的表現之一，尤其是無微不至的照顧著成員，節目裡從餵食到盛飯，都能輕易地從舉手投足間看出來。

　　韓綜《被子外面很危險》節目裡，XIUMIN 也展現了他愛乾淨和整理東西的特質。每天起床的第一件事，就是順手將棉被摺得整整齊齊，也習慣默默的整理或清洗東西，無法忍受一絲的髒亂。和別人不同的是，他一看到吸塵器，彷彿看見了新玩具，立刻興奮地打掃了起來，勢必要一塵不染才行。在《心 FOR YOU》中，看到 XIUMIN 家裡的整潔，其擺設不但井然有序，也相當整齊劃一，所有的東西被他收拾地服服貼貼，就連浴室裡毛巾的摺法，簡直媲美五星級飯店呢！

XIUMIN 愛乾淨的程度，也曾讓朋友們爆料說，若有朋友借宿家中要洗澡，他總會最後一個才去洗，然後在浴室裡清掃，至少半小時，務必讓所有的空間恢復整潔到極致，XIUMIN 真的是個愛乾淨又整潔的新好男人代表！

愛心滿滿喜歡寵物，外冷內熱愛喝悶酒

令人意外的是，愛乾淨的他竟然養了一隻長毛貓「TAN」，這隻傳說中的貓咪有著神祕的面紗，因為除了 XIUMIN 曾在個人社群網站上，貼過兩張 TAN 的照片以外，幾乎很少看見牠的蹤影，長毛貓咪的梳理與清潔，比起其他更費勁，因此讓大家更加好奇關於 TAN 與 XIUMIN 之間的緣分與趣事啊！

有點認生的 XIUMIN，無論跟誰在一起，總是靜靜地話不多，他說自己喜歡宅在家裡看電視，但熟悉他的成員和朋友們都說，私底下的他，其實是很熱情的，很愛和人聊天，尤其是喝了酒之後，就會滔滔不絕說個沒完。但 XIUMIN 也曾在節目中自爆，他總是獨自一人喝悶酒，成員們都不太跟他一起喝，因為酒後一開話匣子，不但抓著人一直重複說著

同樣的話，也常常可以看見他自言自語的可愛模樣。

　　除了喝酒以外，XIUMIN 另外的興趣是喝咖啡，他也曾在團綜裡和 CHEN 一起去當了一日咖啡師，節目中可看出 XIUMIN 對咖啡的喜愛，接受過專業咖啡師訓練的他，拍攝節目的過程中，也不免小露一手，熟練的沖泡咖啡手法，讓在場所有人都驚嘆不已，他也多次表示希望未來能考取專業咖啡師資格，開設一家屬於自己風味的獨特咖啡館。

東方神起最強男飯，昌珉提攜亦師亦友

　　眾所皆知 XIUMIN 堪稱是演藝圈中著名的前輩團體東方神起的粉絲，XIUMIN 曾不諱言說：「要是沒有東方神起前輩啟蒙的話，我現在可能不會是 EXO 的成員。」因為東方神起的存在，讓他有了成為偶像的夢想，也因為迷戀東方神起，讓他因緣際會地進入了 SM，幸運地成為了 EXO 的一員，不僅可以跟自己喜歡的偶像同一間經紀公司，XIUMIN 更和他的偶像們成為了好朋友。

　　在韓綜《人生酒館》裡，XIUMIN 說過東方神起的昌珉是他很喜歡的前輩，在初次見到昌珉的瞬間，他緊張到彷彿

時間都暫停了，面對神一般偶像昌珉的存在，手足無措，深怕搞砸對他的尊崇而忐忑不安。在某個節目中，XIUMIN 吃到了昌珉所做的菜，讓作為粉絲的他喜出望外，久久無法相信他的美夢成真。

另外，在韓綜《我獨自生活》中，偶像昌珉更邀請 XIUMIN 一同旅行，途中昌珉表示，和 XIUMIN 因為個性相仿，兩人之間有很多共同話題可聊，因此成為了惺惺相惜的好友。大哥昌珉十分照顧疼愛 XIUMIN，而 XIUMIN 也很尊敬昌珉，對於開啟他演藝生活的關鍵團體——東方神起，讓他有了夢想，從此牽起他們這一段的美好緣分。XIUMIN 讚說昌珉總是自帶光環，一個真不愧是東方神起的閃亮光環！就如同粉絲們看著 XIUMIN 一樣，他在節目中也總是一臉崇拜的看著昌珉，讓粉絲不禁覺得在他身上看到自己的影子而莞爾呢！

記得有一次 EXO-CBX 小分隊在日本結束演唱會後，XIUMIN 被發現並沒有跟著 BAEKHYUN 和 CHEN 回韓國，反而是留在日本，原來他是為了參加東方神起的演唱會，特地為偶像在異國的出演應援，展現身為粉絲的激情與狂熱。特別是在年末舞台上，看到東方神起的表演時，XIUMIN 目不

轉睛看表演的神情，以及連連讚嘆表演的模樣，十足是鐵粉沒錯！回想能與偶像一起錄製節目、吃到偶像煮的菜、和偶像一旅行，最重要的是和偶像成為好朋友，這不就是標準追星成功的例子！

寵愛粉絲化身蝴蝶，展現手語感性演出

XIUMIN 在生日時曾對粉絲說：「我覺得 EXO 和 EXO-L 之間的關係，就像是花與蝴蝶的關係。」他說粉絲是蝴蝶，EXO 是花，蝴蝶和花之間是互利共生的關係，意思是只要缺少了對方就會活不下去，這段話帶給粉絲滿滿的感動，而蝴蝶少女就是 XIUMIM 對粉絲的告白啊！

EXO-CBX 小分隊的日本演唱會上，也是在 XIUMIN 宣布入伍日期後的第一次公開活動中，XIUMIN 在那 SOLO 舞台表達了對粉絲的愛意。一朵名為「月見草」的黃花，從舞台上緩緩地飄起，它的花語是「默默的愛、等待以及感謝」。貼心的 XIUMIN 在編舞裡加入了手語，訴說著「我們之間有著許多的回憶和愛，再等我一下下，我們就會再次相聚！」伴隨著那優美的舞姿，舞台中央升起一支被月見草和藤蔓環

繞著的麥克風，一段熟悉的音樂響起，那是許多粉絲喜愛的歌曲「蝴蝶少女（Don't Go）」，他唱著：「請帶領我，無論居住在何處，請把我一起帶走，即使是到了世界盡頭，我也會跟著你走，千萬別離開我的視線，就算是早晨來臨也別消失，踏著夢想的腳步，你是只屬於我的美麗蝴蝶。」

這一句句的歌詞，唱出了他想傳達給粉絲的話：「即將要與大家分開一陣子，但很快就會回來，請大家耐心等待再次相聚的日子。」這段 SOLO 表演進入了尾聲，耳邊傳來了時鐘滴答的聲音，XIUMIN 轉身背對著舞台，雙手輕輕摀住耳朵，希望時間能停留在此刻，最終螢幕上的時鐘，停在了 5 點 7 分，也就是 XIUMIN 的入伍日期。舞台的最後剎那，他輕輕地說了一句：「我不會忘記你們的。」這段表演 XIUMIN 將它取名為「蝴蝶少年（I Go）」，他將自己比作歌詞裡的蝴蝶，傳遞了他對粉絲暖暖滿滿的愛。

《入伍前深情告別，獻上〈理由（YOU）〉》

XIUMIN 的首次個人見面會《Xiuweet Time》上，他第一次演唱了歌曲〈理由（YOU）〉，他解釋了歌名：「所

有的行為都有它的理由不是嗎？不管是什麼事也多少會有點理由的。但對我而言，只有一個東西是沒有理由的，就是 EXO-L 和 XIUMIN 相愛是沒有理由的，如果需有理由，那就不是愛了。」這首歌的歌詞內容也飽含了他對粉絲的愛。

此外，見面會週邊裡掛著花鞋的鑰匙圈，代表了他對粉絲等待的感謝之情，以及希望未來可以一起攜手走上順遂的花路。花鞋上的月見草，更串起了他對粉絲的情感。〈理由（YOU）〉這首歌和見面會週邊的設計，是他入伍前送給粉絲的禮物，入伍前一天，個人社群網站上寫下：「你是我走下去的所有理由」，讓愛他的粉絲們再次感動不已。

XIUMIN 團隊中的他，相較之下是個無聲的成員，因此在入伍前，他被安排獨自上了各種綜藝節目，他開始在節目中表現比以往來得活躍，他知道以前總被剪掉畫面的那個男孩，可以努力蛻變成長到獨當一面也不怯場，因為想讓粉絲看見不一樣的他，更挑起大家對退伍後的XIUMIN驚喜期待！

第4章

LAY 張藝興

★創作型全能小綿羊★

LAY
레 이

‧‧‧ ‧‧‧

藝　　　名：LAY（레이）
本　　　名：張藝興（Zhang Yi Xing，장이씽）
生　　　日：1991/10/07
國　　　籍：中國
出 生 地：湖南省長沙市
身　　　高：178 公分
體　　　重：60 公斤
血　　　型：A 型
星　　　座：天秤座
練習時間：4 年
家族成員：父母
隊內擔當：中文擔當、主領舞、
　　　　　副唱
專　　　長：跳舞、彈吉他、彈鋼
　　　　　琴、作詞作曲
座 右 銘：努力努力再努力

◆◆ 個人作品 ◆◆

書籍作品：
2015 年出版半自傳圖文集《而立・24》

音樂作品：
2016 年〈Lose Control〉、〈獨角戲〉、
〈what U need？〉
2017 年〈I Need U〉、〈Goodbye Christmas〉
2018 年〈夢不落雨林（NAMANANA）〉、
〈Sheep（Alan Walker Relift）〉、
〈Give Me A Chance〉、〈When It's Christmas〉
2019 年〈Let's Shut Up & Dance〉
（與 NCT 127、Jason Derulo 合唱）
2019 年〈Love Birds〉（與 遠東韻律 合唱）

戲劇作品：
2016 年《好先生》飾演 蔡明俊
2016 年《老九門》飾演 二月紅
2017 年《求婚大作戰》飾演 嚴小賴
2018 年《沙海》飾演 解雨臣
2019 年《大名皇妃 孫若微傳》飾演朱祁鎮
2019 年《黃金瞳》飾演莊睿

電影作品：
1997 年《咱們老百姓》飾演 歡歡
2015 年《從天兒降》飾演 樂意
2015 年《前任 2：備胎反擊戰》飾演 李相赫
2016 年《極限挑戰》飾演 張藝興
2016 年《老九門番外之二月花開》飾演 二月紅
2017 年《功夫瑜伽》飾演 小光
2017 年《建軍大業》飾演 盧德銘
2018 年《一出好戲》飾演 小興
2018 年《閉嘴！愛吧》飾演 韓彬

多才多藝創作才子，樂壇難得一見奇葩

　　能歌善舞是 LAY 的代名詞，他時常透過表演，向大眾展示他的唱歌以及舞蹈的實力，除此之外，鋼琴和吉他更是難不倒他。LAY 在半自傳圖文集《而立・24》中提過，小時候的他總是不按鋼琴老師教的指法來練習，因此把老師給氣走了。從此之後他就自學鋼琴，雖然指法不太正確，卻能夠不看樂譜，憑著耳朵聽到的旋律後彈出來。他曾在雜誌採訪中曾被問到是否真的有「絕對音感」，他說上海音樂學院的朋友說他擁有的是「相對音感」而非「絕對音感」，也就是可以憑藉著自己所習慣的和弦拼出他所聽到的旋律，因此 LAY 也被其他成員暱稱為天才。

　　說到 LAY 更是不能不提他的創作實力，從小就喜歡音樂但非科班或正統音樂出身，13 歲開始嘗試音樂創作，作品的曲風多樣有味。2014 年的演唱會上首度公開了自作曲「I'm LAY」，緊接著在 EXO 二巡演唱會上首次演唱「約定（EXO2014）」，這首歌是由 LAY 作曲並且為中文版作詞，韓文版則是由 CHEN 和 CHANYEOL 共同寫詞。歌詞內容搭配著優美旋律，帶給 EXO-L 滿滿的感動，這也是 LAY 第一

首被收錄於 EXO 專輯內的自創曲。2016 年 SM 公開了 LAY
在韓國發行的第一首 SOLO 歌曲「獨角戲」，同時也是 SM
STATION 所公布的第一首中文歌曲，從作詞作曲編曲到 MV
拍攝皆由 LAY 一手包辦。

　　LAY 不斷地創作，帶給大家滿滿的原創作品，同時也展
現了他對音樂的滿腔熱血。他曾許下願望：「我真的很熱愛
音樂，很想把自己寫的歌唱給粉絲聽。我做了很多歌曲，很
想出自己的音樂專輯，想用我的音樂拿到獎項。」而他現在
也做到了，發行個人專輯，也拿下了許多音樂上的獎項，證
明了屬於他自己的獨特音樂，由此可見享受創作音樂的 LAY
就是顆會發光的寶石啊！

歌舞雙全唱跳俱佳，多方發展散發魅力

　　正當同團的吳亦凡、鹿晗、黃子韜三人，陸續在 2014
與 2015 年提出合約無效與退團等訴訟時，來自中國的「天
朝四子」僅剩 LAY，2015 年 4 月 8 日 SM 娛樂宣布設立
EXO-LAY 中國工作室，這是 SM 娛樂從 1995 年成立以來，
首位獲得在韓國境外開放自主發展權的外國藝人。

　　除了和 EXO 另外 8 位韓籍成員的合體宣傳與活動之外，
LAY 在中國的發展更趨多面向，唱歌、跳舞自然不在話下，
LAY 也參與許多綜藝節目，展現不同的才藝帶給粉絲們更多
的震撼與驚喜。LAY 於 2015 年加入中國綜藝節目《極限挑
戰》，成為固定班底，受到了人們的廣大關注，節目中 LAY
展現了真實的自己，跟著綜藝前輩們學習，從原先懵懵懂懂，
總是被騙的單純小綿羊，慢慢成長蛻變成連前輩都忌憚的小
狐狸。

　　之後在 2018 年時，他接下了中國選秀節目《偶像練習
生》的導師（全民製作人代表）一職，LAY 向大眾展現了
他對音樂、對舞蹈的認真，以及對「BALANCE」的執著。
在節目中，可以看見 LAY 嚴厲的一面，特別是他對練習生
十分要求「BALANCE」讓人印象深刻。或許是他曾在韓國
當練習生多年，所習得的那套嚴苛卻扎實地訓練，可以當成
自我實力發掘的重要基礎。所以，當他發現練習生們不了解
「BALANCE」的意義時，立即向大家解釋，並說要透過鏡子
找到自己最適合且最漂亮的動作，一次次真的把這 BALANCE
（平衡）找到了，以後身體所呈現的最棒動作，將會為你的
舞台魅力加很多分。如此深入淺出的講解，讓練習生能夠體

會並輕易找到訣竅，因而對他這位導師十分信服。

　　他不但要求練習生，LAY 對自己也有高度要求，從他在綜藝節目《快樂大本營》的幕後影片中，可以看見錄影空檔時，LAY 他一個人會窩在角落，一遍又一遍的重覆著舞蹈動作，一定要做到最完美的那刻，這也是為何他的舞蹈線條，總是如此好看的原因吧！

　　除了綜藝節目的固定錄製外，LAY 更參與了電視劇以及電影的演出。在電視劇《好先生》獲得提名最佳新銳演員，憑藉著電影《前任 2：備胎反擊戰》優秀演出，獲得《第 4 屆中英電影節》的「最佳男配角獎」，透過這些向大家展現他不只是能唱能跳的偶像歌手，更是擁有許多不同面貌的LAY。

　　LAY 在戲劇的演出有許多不同角色的作品，其中《老九門》中的二月紅，讓人印象深刻，或許前幾集有人批評他太稚嫩，但是隨著劇情的高潮，對老婆寵溺與溫柔到位的眼神，尤其把倔強與絕望的二爺演得絲絲入扣，震懾了許多質疑他演技的人。眾多的電影與電視劇的角色磨練，讓 LAY 可以從EXO 的歌舞版圖擴大到戲劇到主持，從亞洲出發到全世界，成就出一位無可限量的偶像明星。

精進舞藝努力不懈，追求目標絕不放棄

　　從小便離開家鄉負笈到韓國發展，練習生時期的 LAY，每天不停地練習。一個舞蹈基礎不算好的小男孩，每次在團體訓練結束後，依舊不懈怠地留在練習室裡，將老師教的舞蹈動作反覆練習，一遍又一遍的重複，努力揮灑汗水，常常練到凌晨破曉時分，便直接睡在練習室裡，這樣拼命三郎的性格，激發了他後天的扎實舞蹈表演能力。

　　LAY 曾表示練習生時期，因為跳舞一直沒進步，自己卻有野心，想追過跳得最好的人，就想了一個方法，全身綁著沙袋跳，為了練就身體輕盈，舞姿優美，就那樣綁了將近兩年的時間。綁著沙袋練習跳舞，發現只要多練三個小時，就能感覺比別人練兩天還要好，後來就一直這樣綁著，結果一年多過去，突然腰疼難耐到站不直，舞蹈實力是真的提升了，但同時嚴重腰傷卻揮之不去了。儘管如此，他還是堅持的努力練習著，只為能朝著自己設定的目標前進。

　　「努力努力再努力」這句 LAY 時常掛在嘴邊的話，不但是座右銘，更是時時刻刻不忘實踐的行動指南。他曾經在《而立・24》這本書中說過：「努力並不一定會達到目的，但努

力一定會有一個努力的結果。無論結果怎麼樣，但和不努力肯定是不一樣的。沒有人可以決定自己會有什麼樣的未來，但那些積累在身上的感覺，決定了你可以站起來的那一刻，你會是怎樣的站立姿勢，也決定了你未來站立的地方。」

天賦，沒錯，有時是與生俱來，但有時也是可遇不可求。如果有著天賦但不努力，那最終也只是個平凡人，LAY 除了有著天賦又是特別努力的人，他珍惜上天給的這份禮物，也賦予自己最辛苦的任務，最終才有機會收穫碩大的果實，成為非凡的偶像。憑著努力的力量塑造出現在的 LAY，在流暢完美的舞蹈動作中，隱藏著他對舞蹈的認真與堅持，更蘊含著他努力揮灑的汗水，在他曾想要放棄的當下，那股冥冥之中的自我加油聲音，讓他在異國能勇敢咬牙撐下來了。

活出自我滿懷夢想，美國出道進軍國際

LAY 曾說他的夢想是成為世界矚目的歌手。2018 年，他發行了第三張個人專輯《夢不落雨林 / NAMANANA》，正式以新人的身分在遙遠的美國出道。2019 年，LAY 受邀成為音樂大使，出席了葛萊美獎的頒獎典禮，他正一步步的靠近

當清新的一位，除了出道時超萌的小綿羊形象，經過幾年成長洗禮，高顏值受人肯定，歌唱舞蹈實力也有目共睹，他的努力、虛心與不做作的態度，不只是前輩們讚揚，更讓後輩們當成學習的對象。許多實境選秀節目，也都因為有他嚴格又負責的指導，不但提高了收視率，更能藉由他的韓國經驗，給有意向演藝圈探索的年輕新秀，提供最佳意見。

　　雖然 LAY 仍是 EXO 成員之一，但自主在大陸演藝圈的活躍熱度火紅，卻也因此無法時常回到韓國，跟其他成員一起合體演出，許多粉絲對此有些抱怨與遺憾，今年他曾上傳跟世勳的合照，原本開心發照的 LAY 是希望與粉絲們分享，跟世勳睽違許久的喜悅，不料竟引發大家意見相左的論戰，而讓天秤座不愛爭執的他，趕緊刪文平息一切紛擾。另外，躍升為 2018 年中國明星繳交稅額第一名的 LAY，加上香港杜莎夫人蠟像館，今年亦邀請他為自己在全球第三個雕像的揭幕典禮，從 EXO 團體裡 LAY 的魅力，不容置疑地延伸到張藝興個人，為他的「努力努力再努力」做了最棒的註解。

愛麗必看！
EXO
全紀錄

第 5 章

BAEKHYUN
邊伯賢

★愛麗傻瓜邊阿爸★

◆◆◆ BAEKHYUN ◆◆◆
백　　현

藝　　　　名：BAEKHYUN（백현）

本　　　　名：邊伯賢（Byun Baekhyun，변백현）

生　　　　日：1992 年 5 月 6 日

國　　　　籍：韓國

出　生　地：京畿道富川市

身　　　　高：174cm

體　　　　重：52kg

血　　　　型：O 型

星　　　　座：金牛座

練　習　時　間：約 11 個月

家　族　成　員：父母、哥哥

隊　內　擔　當：主唱

專　　　　長：唱歌、合氣道、舞
　　　　　　　蹈、鋼琴

座　右　銘：努力才是生存之道

◆◆ 個人作品 ◆◆

音樂作品：

2016 年〈Dream〉（與 Suzy 合唱）

2016 年〈The Day〉（與 K.Will 合唱）

2016 年〈For You〉

《月之戀人 —— 步步驚心：麗》OST

（與 CHEN & XIUMIN 合唱）

2017 年〈Rain〉（與 Soyou 合唱）

2017 年〈Take You Home〉

SM STATION 第 2 季第 3 期單曲

2018 年〈YOUNG〉《STATION X 0》

（與 Loco 合唱）

戲劇作品：

2016 年 SBS《月之戀人 —— 步步驚心：麗》

飾演 王恩

只想走在粉絲前頭，愛麗阿爸真心表白

粉絲圈裡，迷妹都慣稱自己心愛的偶像「오빠（歐巴，哥哥之意）」，流行著「年紀大小不是重點，我喜歡的就是歐巴」這樣的說法。只是偏偏這點到了伯賢和粉絲們身上就不適用了，原因是比起當粉絲們的歐巴，他說他更想當粉絲們的「아빠（阿爸，爸爸之意）」。

他在 2016 年自己的生日派對上，平時自稱為「阿爸」，把粉絲們稱作「女兒」的伯賢，公開了他之所以會成為愛麗爸爸的理由。當天粉絲們可能會怕自己的年紀比伯賢大而有顧慮，所以主動問了「比阿爸年紀大的女兒，也能當作是女兒嗎？」然後伯賢假裝想了一想，真摯地答道：「當然，一樣會看作女兒。」隨後解釋了為什麼他會稱自己是愛麗們的爸爸，他說一開始在 Instagram 上看見一張很溫馨的圖，畫面裡爸爸牽著女兒的手，而上面寫著 EXO 和 EXO-L。他認為 EXO-L 沒辦法替 EXO 將還沒走的路走過，而是陪在 EXO 的身邊一同前行，所以他內心產生了一種想法，想要成為爸爸一樣的存在，能夠提前為 EXO-L 們先做點什麼，把前方未來的路都先走一遍，確認有沒有不好的事物，再將孩子們帶到

路上。基於這樣的原因，才想叫粉絲們是女兒的，不論年紀大小，都是他的女兒。聽到這樣的理由，許多粉絲都不禁落下感動的淚水，紛紛表示自己能喜歡上這麼溫柔的偶像，真的是太幸運了。

伯賢這位愛麗阿爸當得十分稱職，可以從許多事情中得知。比如他在粉絲正式誕生的一週年紀念日上所準備的溫馨小禮物，當天凌晨的時候，他更新 Instagram 寫道：「EXO-L 愛麗們，一週歲生日禮物，出生後第一次穿的鞋，第一雙膠鞋，謝謝 EXO-L 一直以來的守護，愛麗最棒，今天生日一起度過吧！」親切的文字，配上一雙韓國傳統綠色膠鞋，鞋子旁有伯賢比「一」的手指，他別出心裁替一週歲生日的粉絲們，準備賀週歲的嬰兒用品（韓國文化中，一歲恰巧是小孩剛學會走路的年紀，所以有人會送鞋給小孩當禮物。）貼心的設想著實傳達他這個阿爸果然是最棒的。

實力寵飯溫柔至極，無時無刻心繫粉絲

喜歡邊伯賢的粉絲有眾多愛他的理由，但是其中一個一定是他太愛粉絲了。他在自己 SOLO 的單曲中，比著專屬於

粉絲們的手勢；在簽售會上，柔聲勸粉絲不要把頭髮染成跟他一樣的顏色，他說：「不要去染，很痛的！告訴我，你想染成什麼顏色，我染給你看就好」；在年末拿了大獎後，明明自己也感動到紅了眼眶，卻努力忍住淚水，堅強地說：「愛麗們不要哭，我們拿到大賞了，所以不可以哭哦！」那樣的暖心又那麼溫柔，時而撒嬌、時而可愛、時而古靈精怪，他就是粉絲們最愛的邊阿爸。

　　喜歡和粉絲們互動的伯賢，除了平時在自己的 Instagram 發文開直播，更在 2019 年開設了自己的 YouTube 頻道，記錄日常生活的點點滴滴。由頻道的訂閱人數開設僅僅 3 天便破百萬就可以知道，大夥們對阿爸的私下生活到底有多麼好奇。頻道開通後的某天，伯賢在 Instagram 上開直播，解釋了為何他會突然開始拍片當 YouTuber。他說，想要完成的事物有很多，估計今年會很忙，雖然不知道究竟能實現多少，因此希望盡可能利用休息時間，跟粉絲們零距離的互動。接著他主動談到，自己知道粉絲們等待 EXO 的過程很煎熬，並說：「大家等待我們想必非常辛苦吧，雖然我不敢說自己有多了解大家的心情，但我能感同身受。」

　　為了心心念念想要見到他的粉絲們，伯賢才決定開設
YouTube 頻道，增闢一個和粉絲們交流的管道，「雖然不知
我們能成為你們多大的力量，但是如果粉絲們在看見我們之
後感到快樂，這樣一切的辛苦會獲得鼓勵，那就值得了。」
他更真情表白道：「每回看到台下愛麗們的臉，光看到表情，
就能知道是懷著什麼樣的心情。真的非常感謝你們能來，現
在和未來都是，非常謝謝你們。期待我們都能一直微笑著，
都能成為彼此更多的力量。」看完直播後，粉絲們不被伯賢
突如其來的表白暖哭都不行，留言說：「伯賢的心真的很
美」、「就算是下輩子也要為 EXO 加油。」

相愛相殺互鬧互懟，與粉絲的日常鬥嘴

　　「相愛相殺」常用於情侶間甜蜜的打鬧與互相吐槽，而
伯賢和粉絲們的互動有時正是如此，除了各種寵、各種疼，
頑皮的伯賢也經常虧粉絲們。比如，當 EXO 演唱會在場地偌
大的蠶室競技場舉辦，原以為他會心疼地對後排的粉絲們說，
看不清楚你們，辛苦你們了，我會想辦法走向你們，讓我們
更靠近一點！誰知道他一副理所當然地要大家，以後記得搶

近一點的票啊！

演唱會的 Ment 時間，當舞台下粉絲們發出各種尖叫聲和歡呼聲，希望把場子變得鬧哄哄，別以為他會笑著勸說：「大家冷靜一點好嗎，大家這麼大聲的話很可能會聽不見我們的聲音，麻煩你們啦～」沒想到他反而霸氣地要大家安靜，說：「這裡不是菜市場啦！」此外，通常當粉絲們在台下瘋狂喊著自家偶像的名字，偶像們都會以帥氣的回眸或是甜甜的微笑回應，但是伯賢卻像小學生一樣吼著「怎麼了？！」像個可愛又可惡的長不大的孩子。

除了伯賢會吐槽粉絲們，粉絲們也常常拿伯賢的一些生活瑣事來開玩笑，像是在 2017 年，伯賢所屬的 EXO-CBX 小分隊飛往日本進行 Showcase 活動，那陣子因天氣酷熱，其他偶像們都穿得特別清涼，像是無袖上衣、短褲、涼鞋，當時在金浦機場現身的伯賢，卻穿了一雙毛茸茸的 Gucci 鞋，引來粉絲們的熱議。太懂粉絲們心裡的伯賢，就在社群網站上撒嬌起來，在 Instagram 上留言：「我的鞋子，怎麼了？我不過就只有腳冷嘛！愛麗們真的太過分了！」如此相互吐槽、相互鬧著的模式，應該是伯賢和粉絲們獨有的表達愛意方式。

可愛直線思維模式，零距離感鄰家歐巴

在 2017 年，韓網曾經有過一篇熱帖，以「邊伯賢的直線思維」為標題，內容為問伯賢一個問題，他完全不會拐彎解釋，相反地，馬上會給出十分直線思維的答案，讓人哭笑不得。譬如，伯賢向粉絲們坦言，最近好一陣子沒在練腹肌，粉絲們當然好奇地問了為什麼，伯賢嘴角下垂地像個委屈的孩子，仔細地回答：「因為好吃的東西，實在太多了！」那副委屈的小表情，以及相當誠實的答覆，讓一票粉絲們笑到不行，馬上安慰他說，沒有腹肌沒關係，要他多吃一點，然後更要好好休息。又有一次，伯賢在 Instagram 上直播說自己當天太頹廢，所以不願讓大家看到自己的正面，粉絲們哀求著說，那不要整個正面，只把眼睛露出來就好，伯賢就笑著直接戳破粉絲們的小心思，說「不能看眼睛，看了眼睛不就全部看到了？」

伯賢之前參與了 JTBC《STAGE K》的錄製，臨近節目放送的時間，預告篇隨之公開，可以看見伯賢在眼睛下面貼著兩條長長的膠帶，表現出暴風眼淚的表情。KAI 看到他這般模樣，似乎非常慌張，馬上低頭遮臉。其他四名成員們則是

笑著看他，顯然對他即時的才氣給了滿分。伯賢不經意的可愛舉動讓觀眾們本來就期待的心情更加興奮，好奇 EXO 與挑戰者之間究竟發生了什麼樣的故事，之後更被媒體寫成專門報導，彷彿連記者們也要被古靈精怪的伯賢圈飯了。

　　所謂偶像與粉絲們之間遙不可及的距離感並不適用於伯賢，他總是像鄰家哥哥一樣關心著粉絲們，並與他們分享生活中的點點滴滴，偶而深情地把自己的想法，毫無保留地說出來，偶而開點小玩笑，寵溺地看粉絲們氣噗噗的表情，偶而搞怪滑稽，更只為了逗粉絲們開心。

歡樂氣氛製造之王，團裡永遠的小太陽

　　在 EXO 當中，淘氣的伯賢扮演著隊內歡樂氣氛的製造機角色，仔細觀察就可發現他無時無刻都在挑逗著成員們。EXO 的隊內關係非常緊密，團員們之間感情很好，溫暖友愛的隊內關係當然要歸功於 EXO 每位成員們努力的結果，不過若說到當中誰最努力，伯賢絕對能數一數二。

　　2014 年《SMTOWN 日本家族演唱會》的採訪中，伯賢和 KAI 曾提及前輩 Super Junior 團內的相處模式，當時伯賢

就表示，對於前輩團體們有著「可以往睡著的隊友身上潑水也不會生氣」的好感情，十分羨慕。如此以前輩們為榜樣，伯賢將目標設定為讓 EXO 發展成一種相互潑水的關係，並為此做了許多努力。為了治療大哥 XIUMIN 的潔癖，伯賢刻意跑到對方的床上滾好幾圈；為了治療隊長 SUHO 不喜歡包包上面放東西，一旦看到就會把東西拿下來的強迫症，伯賢特地拿瓶蓋放在包包上挑戰；為了消除成員們的隔閡，伯賢把自己的內褲借給成員們穿，還經常裸著身體在宿舍到處亂晃。

在不惜冒著生命危險也要讓團員們更加親近的前提下，伯賢某天終於達到了往成員身上潑水的小目標。在 2015 年的二巡泰國場中，隊長 SUHO 帶著 CHEN 和 KAI 站在前面，伯賢和其他成員則站在後面。趁著隊長說完話並彎腰致謝的瞬間，站在後面的成員們，把自己手中的水打開，集體倒在隊長身上，並在隊長轉身的那刻全部散開，事後當然是換來隊長氣噗噗地整場追著成員們算帳，也證明了 EXO 成員之間的關係很融洽。

用努力向黑粉說話，成長進步有目共睹

　　伯賢出道初期，總被說是 EXO 裡的「空降兵」，甚至有非常多的黑粉，也受到不少練習生前輩們的歧視。除了遭受議論，伯賢對自己的實力也感到非常自卑，所以在剛開始進入 EXO 的那幾個月，他像瘋了一般拼命練習再練習。EXO 的成員們在一次綜藝節目裡就曾說：「伯賢哥呀，實在是太拼了，基本上可以說他是 EXO 當中最努力的了。」

　　雖然伯賢是絕對的主唱，但他對舞蹈也一直都抱著很大的野心。在這些年的努力下，伯賢的舞蹈漸漸得到了隊員、編舞和公司的認可。KAI 說：「伯賢哥的舞蹈真的進步了非常多，根本可以算得上是個舞蹈擔當了，感覺哥已經跳得比我更好了。」除了來自夥伴們的肯定，伯賢憑藉著堅持不懈，也讓公司看見他的潛能，在《2016 Mnet Music Asian Awards（MAMA）》頒獎典禮上爭取到了獨舞的機會。當時在 EXO〈MONSTER〉的表演進入結尾部分時，紅髮的伯賢一個人留在舞台上，一邊隨著節奏以俐落的現代舞，展現滿溢的熱情，一邊扯開襯衫的釦子，引起現場粉絲們瘋狂尖叫。

透過比別人更多的努力，伯賢除了在舞蹈表演上證明了自己的能力，在原本擅長的歌唱方面也更上一層樓。能橫跨三個八度以上的伯賢，被譽為氣息之王、傳統男團音色之王、弱混聲之王和情感表現力之王，其中伯賢在歌曲的情感詮釋方面可以說是大獲肯定。他在唱情歌時，嗓音中偏甜美的部分會被解放出來，聲音變得溫柔並帶著哀傷。

2015 年在《EXO-Love 巨蛋演唱會》，他和隊友 CHEN 和 XIUMIN 唱著前輩 SG Wannabe〈살다가（活著）〉，當時的伯賢唱得非常投入，情感真摯而聲音低迴，以至於唱到最後有些控制不住情感，微微地隨著顫抖，音準因太投入而出現了偏差。比起成為一位炫耀歌唱技巧的歌手來說，伯賢向來都是帶著最真實的情感唱著每一首歌，他可以為了情感放棄一些技巧，只想要用歌聲傳遞溫暖感動人心，其他不必要的虛偽，對於伯賢就不太重要了。

獨一無二絕佳音色，充滿爆發力卻細膩

分析伯賢的歌聲，不難發現他具有極獨特的音色，除了跨音域的遼闊聲線，更有著與他嬌小可愛的外形截然不同的

醇厚，令人驚喜的是，醇厚穩重之中又帶有一絲清亮，中低音彈性很大，高音則是開闊明亮，沉穩又具有磁性。此外在歌唱技巧方面，從氣息的強弱、音量的大小到咬字的方式，伯賢也都能掌握得都恰如其分，讓人完全不會有刻意使用了什麼技巧的感覺，只是簡單的一句歌詞就能讓人印象深刻。伯賢的低音氣息很穩定，弱混聲開頭十分細膩，加上他的音量夠大、音色夠厚、立體感強，情感表現也非常好，所以不僅現場表現力非常足夠，嗓音也非常適合 EXO 帥氣風格歌曲中的高潮部分。

　　許多人評論道，伯賢的音色在 SM 家族甚至是放眼整個韓國歌謠界，都算是獨具特色的，可能因為他當練習生的時間本來就不長，沒有受到過多的專業訓練而被困於制式化的唱法，所以能不受拘束地發揮出原有的優勢。伯賢另外一個特色就是爆發力強，配上穩定的氣息和寬廣的音域，伯賢在表演舞曲時，可以唱出充滿金屬質感的聲音，像在〈MAMA〉中，透過他的嗓音就能營造出凌厲的、有壓迫感、撕裂感的氣氛，讓聽眾馬上就進入歌曲最高境界。

　　說到伯賢，就不得不提他的假音，擁有出眾的假音唱腔，清亮而不單薄，調高但不刺耳，因此伯賢的假音受到許多人

的喜愛。雖然對伯賢來說，一般歌曲直接用真音就能完美掌
握。但是使用假音時，卻能使他的嗓音更增添一種性感的魅
力。尤其是在巡迴演唱會上的幾首神曲〈Artificial Love〉、
〈Playboy〉，配合著性感的舞步和擺動的身體，將成熟的
美感詮釋地淋漓盡致，換來粉絲們在現場驚呼連連和萬分的
喜愛。在真假音轉換的〈으르렁（Growl）〉當中，伯賢的
假音則為歌曲增添幾分俏皮的感覺；近幾年伯賢對假音技巧
的掌握更加爐火純青，在〈She's Dreaming〉和〈Monster〉
當中都有非常亮麗的展現，溫暖的音色與優越的唱功，足以
讓人印象深刻。

愛麗必看！
EXO
全紀錄

第6章

CHEN 金鍾大

★獨特美音 OST 微笑小王子★

CHEN

첸

藝　　名：CHEN（첸）
本　　名：金鍾大（Kim Jong Dae，김종대）
生　　日：1992/09/21
國　　籍：韓國
出 生 地：大田廣域市
身　　高：178cm
體　　重：63kg
血　　型：B 型
星　　座：處女座
練習時間：11 個月
家族成員：父母、哥哥
隊內擔當：主唱
專　　長：唱歌、鋼琴
座 右 銘：自己做過的決
　　　　　定就不要後悔

◆◆ 個人作品 ◆◆

音樂作品：

2014 年〈Best Luck〉《沒關係，是愛情啊》OST

2016 年〈Everytime〉《太陽的後裔》OST
（和 Punch 合唱）

2016 年〈For You〉
《月之戀人 —— 步步驚心：麗》OST
（與 BAEKHYUN & XIUMIN 合唱）

2017 年〈等一下再走（Nosedive）〉
《Mixxxture Project Vol.1》
（與 Dynamic Duo 合唱）

2017 年〈Bye Babe〉《SM STATION S2》
（與 10cm 合唱）

2018 年〈櫻花戀歌（Cherry Blossom Love
Song）〉《百日的郎君》OST

2019 年〈Make it count〉《觸及真心》OST

2019 年 Solo 一輯
《四月，和花（April, and a flower）》

音色特別而清亮，唱出一首首動人情歌

　　作為 EXO 自豪主唱的 CHEN，不僅擁有獨特的音色以及穩定的唱功，即使他在展現高難度的舞蹈動作時，始終被人們讚嘆著，怎麼會像吃了 CD（現場演唱猶如 CD 錄音版一樣）那般地平穩。而說到 CHEN 的高音，就不得不提在節目《認識的哥哥》第 85 集中，他以女生的原音，神乎其技地演唱了蘇燦輝前輩的〈Tears〉，把連女歌手都很難駕馭的高音，完美地重現，讓現場的聆聽者都如癡如醉。另外，有回 CHEN 所屬的 CBX 小分隊，在全州《音樂銀行》進行彩排，許多不是 EXO 粉絲的觀眾在現場聽到他的高音之後，無不驚呼讚嘆，紛紛追問「剛剛唱歌的是誰」、「竟然是 EXO ！」於是立刻在社群網站上瘋傳，轟動一時。

各種曲風難不倒他，《蒙面歌王》勇闖數關

　　若是仔細分析 CHEN 那讓人讚不絕口的歌聲，首先可以發現他唱歌的時候大多是一字一字地唱，非常清晰到位的咬字與音準。升調和降調的處理，有別於其他常用轉音的歌

手，他通常採取直上直下的方式，讓本身清澈的嗓音發揮地淋漓盡致。再者，他的高音屬於高亢清澈的類型，音色偏尖但非常乾淨，不含半點雜質，給人溫暖之中，更帶有穿透力。CHEN 能駕馭的歌曲種類很多，除了在團體演唱時展現的流行音樂、個人演唱時的溫柔抒情曲，甚至在一巡演唱會上還挑戰過重金屬搖滾。

擁有堅強的歌唱實力，CHEN 靠著許多精彩表演，圈到了許多本來不是他的粉絲的聽眾。2015 年在《蒙面歌王》，只見他帶著吉他面具、身穿紅襯衫與黑褲的「Guitar man」，不但靠著堅強的歌唱實力，一關關地不斷擊敗對手，順利走到最後與末關歌王對決，儘管最後沒能贏得優勝，但每場精采競賽演出，卻都令觀眾耳目一新印象深刻。其中，不論是在第一關以活潑而有力的歌聲詮釋 Toy 前輩的〈火熱的告別〉，或是在第二關以沙啞的嗓音，搭配讓人驚嘆的穩定高音，演唱 BMK 前輩的〈染〉，甚至在第三關完美地消化了看似簡單卻節奏複雜的金東律前輩的〈醉中真談〉。

主持人在他揭開身分後問道：「明明已經是知名偶像團體的成員，為什麼對於參加這個節目還是那麼執著呢？」CHEN 回答：「我希望不是以 EXO 裡 CHEN 的成員身分，而

是單純作為 CHEN 這個人來節目裡唱歌，並讓大家對我的聲音，客觀地做出評價。」CHEN 對歌唱的喜愛和執著，始終如此地明確，他從來都不僅僅以偶像組合中的完美主唱為目標，更希望自己作為一位歌手，能帶來更多觸動人心的作品，而被大眾所肯定。

迷人嗓音獻唱 OST，推出個人 SOLO 專輯

近年來，CHEN 投注許多心力為多部韓劇演唱 OST，每一首皆深情動人，讓觀眾們在陶醉劇情之際，更能藉由他的歌聲身歷其境，引起熱烈的迴響和討論。許多粉絲們發現，只要是 EXO 成員們有參與的戲劇，就幾乎都可以聽到 CHEN 的歌聲，首次演唱 OST 就是替同團成員 D.O. 飾演的電視劇《沒關係，是愛情啊》，演唱 OST〈Best Luck〉。此後，唱過的歌曲包含其他成員飾演的電視劇，像是燦烈的《Missing 9》裡的〈I'm not okay〉、伯賢的《步步驚心：麗》中的〈For you〉、D.O. 的《百日的郎君》〈櫻花戀歌（Cherry Blossom Love Song）〉。當然除了有義氣力挺成員們的作品外，CHEN 的經典代表作也包含《太陽的後裔》OST

〈Everytime〉、《觸及真心》OST〈Make it count〉。一首首 OST 皆深情動人且大獲好評，讓他榮獲新一代「OST 小王子」的封號，讓粉絲們每次提到這幾部韓劇，便想到其中一段段浪漫的劇情，搭配上他獨特又溫柔的嗓音，使整齣劇的結合無懈可擊。

接續 OST 的亮眼表現，CHEN 也在 2019 年先後開設了自己的 YouTube 頻道和推出個人的 SOLO 專輯。3 月時 CHEN 以翻唱梁多一前輩的〈告白〉揭開了個人 YouTube 頻道的序幕，並送給粉絲們作為白色情人節禮物。影片上傳不到 24 小時，累積點擊次數便破了 82 萬，之後他也陸續上傳了影片，雖然為數不多，卻皆為他精心之作，其中包含希望粉絲們度過美好春日，首次在螢幕前獻唱的〈櫻花戀歌（Cherry Blossom Love Song）〉、抓住將結束的 4 月尾巴溫暖翻唱的 Paul Kim 的〈每日每刻〉、安慰辛苦忙碌了一週的人們而翻唱 IU 的〈夜信（Through the Night）〉。每一首歌除了透過音樂帶給粉絲們慰藉外，CHEN 更在底下都留了一些文字，像是正與粉絲們聊天般，讓人感受到他貼心和真誠。

今年 4 月 CHEN 也推出了首張個人迷你專輯〈April,

and a flower〉，帶著六首新曲，向大眾展現他卓越的唱功及獨有的感性，雖然主打歌是有點悲傷的〈사월이 지나면 우리 헤어져요（四月過後的離別）〉，藉由他無遠弗屆的美聲，果然一上市，立刻獲得意料中的佳績。然而他在接受訪問時卻說：「說真的，我覺得有壓力，我不想把銷售的成績放在心上，只覺得能發行個人專輯，就是很幸福的事了，並沒有特別期待，謝謝公司、身邊的夥伴們以及愛護我的人們。」他以平常心來面對競爭激烈的 K-POP 市場，從容贏得所有的期待與榮耀，實屬不易。

　　CHEN 個人發片記者會在首爾舉辦的當天，同團的成員 XIUMIN 跨刀主持，原本個性內斂的 CHEN 不免緊張，於是 XIUMIN 除了偷偷透露他為了新歌，日以繼夜的練習之外，更吃醋地虧他把所有的好歌，都收入了這張專輯，似乎太貪心了，一連串的搞笑，加上其他成員在網站上的應援加油，展現隊內情誼的深厚，CHEN 感動之餘，更感謝這些鼓勵與稱讚，一一化為他前進的勇氣，讓他信心滿滿挑戰歌曲的多樣唱功，並把一切的好成績歸功於大家的提攜。

多情天使體貼粉絲，拒收禮物熱心公益

　　因為待人總是非常溫柔又體貼，CHEN 在粉絲們間有著「金多情」的稱號。不論是在各種表演或是活動上，都可以看見他珍惜粉絲的身影，用盡心力試圖和所有支持他的粉絲們交流互動並表達感謝。曾經有位粉絲在看完演唱會的後記中寫到，站在既不是搖滾區的欄杆前，又不是延伸舞台附近，只是一個靠邊邊角角的位子，她絲毫不抱著任何一點被看見自製應援板的希望，沒想到當天在 CHEN 經過並不經意地看到板子後，就甜甜地給了她一個笑容，然後開始頻繁地晃到她前面，和她四目相接並揮手，甚至在演唱會最後還特意繞遠路，和她道別完才回到主舞台，給了她像夢一般的演唱會回憶。

　　此外，CHEN 也是 EXO 當中第二位公開表示不收禮物的成員，為此他解釋說，每每收到禮物後，他都會真心感到抱歉，雖然對每份禮物都很珍惜和感謝，卻常常使用不到，深怕粉絲們誤會，想說自己是不是不喜歡而傷心難過，所以後來才下定決心，不再接受粉絲們送的禮物。讓人動容的是，這樣在乎粉絲而拒絕收下禮物的他，私下十分熱心公益，曾

多次低調地捐款給貧戶，並偷偷提供教堂重建的經費，讓粉絲們不禁感嘆道，自己愛上的 CHEN 真的是天使。

慷慨請粉絲喝咖啡，買背包贈送經紀人

提到 CHEN 的溫柔，不得不提他在 2016 年給粉絲們準備的逆應援「CHEN 優惠券」。因為知道粉絲們為了見他一面總是非常辛苦，有一回的《人氣歌謠》CHEN 就在 SBS 旁邊的咖啡廳，準備了粉絲們的專用優惠券，慷慨地以咖啡廳裡最貴的單品價格為基準，請粉絲們喝東西，小紙條上有他親筆留下的訊息──「CHEN 優惠券」今天是 CHEN 請客！有效期限：隨 EXO-L 的心意。如此體貼又溫暖的心意，讓人不免神醉。同樣的，在 2018 年的高考季節，他再度租下電視台週邊的咖啡館，分送專屬的「CHEN 優惠券」，神仙暖男的作風，如此貼近所有粉絲考生的心。

除了格外珍惜粉絲們之外，CHEN 也把工作人員們當作家人一般地照顧著。平時總會特別關心工作人員們，是否吃過飯、會不會很累，CHEN 對幕後團隊的用心，可以從很多小故事當中看出。2015 年時，有粉絲在社群上寫到，自己曾

親眼目擊 CHEN 在刷卡結帳時，除了一件買給自己的 T 恤，額外還拿了一個包，不過那個包不是他自己要背的，而是要送給經紀人哥哥的，因為他注意到經紀人哥哥的需要才這樣做。粉絲還聽到 CHEN 一邊問「有別的需要嗎？」，一邊爽快地結了帳，並恭敬遞交了禮物。

2016 年時，一位工作人員也在 Instagram 上傳了 NIKE 運動鞋的認證照，並寫下文字感謝 CHEN，原來是在芝加哥購物時，CHEN 想到這位工作人員長久以來的辛苦和照顧，主動提議買了運動鞋當禮物送給他。也許正是因為他總將工作團隊的每個人，當作自己的好夥伴，總是心懷感謝地照顧著他們，CHEN 才會如此深受工作人員們的喜愛。

外表看似冷靜溫柔，私下卻是逗比可愛

總是唱著抒情歌曲的 CHEN，許多不熟悉他的人，可能會以為 CHEN 是個安安靜靜的美男子，然而，身為 92 比글라인（92 比格 LINE）一員的他，要是沒有一點吵鬧的性格，想必也沒有辦法在吵到可以把屋子掀起來的伯賢和燦烈之間，安然待著。

首先 CHEN 在比格 LINE 中（比格就是米格魯，隱喻跟米格魯一樣有旺盛的好奇心跟活動力），屬於「不會主動發動攻擊，但是很有 sense」的類型，因此比起螢光幕前的玩鬧，通常要在粉絲的鏡頭下，才能看見他鬧騰的端倪。像是對於 SUHO 和 XIUMIN 的大叔笑話，他總是喜歡無情的盯著看，沉默地無視哥哥們讓場面變得很有趣，為此 SUHO 甚至跟世勳抱怨過：「怎麼辦？什麼樣的笑話才會讓 CHEN 笑啊！」有一次，粉絲們捕捉到 CHEN 捉弄 KAI 的畫面，影片裡 KAI 正把頭髮拉到額頭前方，向隊長炫耀著自己的頭髮長度，忽然 CHEN 就跑進鏡頭內一把抓住 KAI 的長髮，逗得成員們和台下粉絲哈哈大笑，所以請不要小看有時也會頑皮上身的 CHEN。

嗓門超大超會鬧騰，開玩笑懂得抓分寸

CHEN 的嗓門其實不小，在 2019 年《Radio Star》中，CHEN 就害羞地承認道：「老實說，我是個嗓門很大的人。」並分享因為自己的嗓門曾造成的趣事。他舉例說：「有時候偶像們會在音樂節目的待機室裡開直播，但因為待機室的房

間，本身沒辦法隔音，所以我練習開嗓的聲音，就會不小心被收錄進去，對此感到很抱歉……」他害羞坦言：「自己其實曾經搜尋過相關影片，發現在裡面，真的可以聽得到我的聲音。」而大嗓門的 CHEN，也喜歡突然大聲地一吼，不論是在綜藝中或是演唱會舞台上，可以輕易地不靠麥克風，就像土撥鼠一般吼出震耳欲聾的叫聲，可見鬧騰實力非比尋常，不愧是擁有相當響亮且獨特聲音的土撥鼠 CHEN。

此外，在 2015 年的團綜《EXO's SECOND BOX》裡，D.O. 和 CHEN 有過一段對話。平常不愛接受比格 LINE 開玩笑的 D.O. 被 CHEN 問道，對於自己的玩笑為什麼總是特別心軟呢？ D.O. 笑著回應，平常自己真的不愛被成員們亂摸亂碰，所以通常會直接打回去。然而或許是因為 CHEN 的玩笑，不會讓人心情不好，而是會讓人覺得有趣好玩的緣故。由此可知 CHEN 玩鬧起來比起捉弄和調戲成員們來說，更懂得拿捏分寸，知道怎樣不會讓大家受傷，同時又能兼具無傷大雅的趣味，這就是 EXO 主唱 CHEN 的獨門特色啊！

CHANYEOL
燦烈

★散播快樂的行走畫報★

◈◈◈ CHANYEOL ◈◈◈
찬　열

藝　　　名：CHANYEOL（찬열）

本　　　名：朴燦烈（Park Chan Yeol，박찬열）

生　　　日：1992/11/27

國　　　籍：韓國

出 生 地：首爾特別市

身　　　高：185cm

體　　　重：70kg

血　　　型：A 型

星　　　座：射手座

練 習 時 間：4 年

家族成員：父母、姊姊（朴宥拉）

隊內擔當：主 Rapper、副唱、形象
　　　　　擔當

專　　　長：Rap、Beatbox、吉他、
　　　　　架子鼓

座 右 銘：享受每一刻

◆◆ 個人作品 ◆◆

音樂作品：

2016 年〈Stay With Me〉
《孤單又燦爛的神——鬼怪》OST Part.1
（與 Punch 合唱）
2017 年〈Let Me Love You〉（與鄭基高合唱）
2018 年〈We Young〉《STATION X 0》
（與 Sehun 合唱）
2019 年〈봄 여름 가을 겨울 （SSFW）〉

戲劇作品：

2017 年 MBC《Missing9》飾演 李烈
2018 年 tvN《阿爾罕布拉宮的回憶》飾演 鄭世周

電影作品：

2016 年《所以，我和黑粉結婚了》飾演 後準

熱情滿滿勝負欲強，渴望每一次的成功

外型高帥亮眼的燦烈，在主演《阿爾罕布拉宮的回憶》後，上了《人生酒館》節目推播時，敘述自己的一些小故事，燦烈坦言自己在 22、23 歲之前其實是個標準宅男，不愛出門只喜歡待在家裡，討厭運動而整天沉迷遊戲。曾經在某個瞬間中身體發出的警訊，讓他覺得自己的健康似乎每況愈下。而出道之後，在得來不易的自由時間，他便開始接觸各種有興趣的事物，也漸漸發現自己原來是一個如此充滿熱情的人。

現在大家所看見的他，總是積極地去挑戰各種新鮮的事物，因此生活變得更豐富，身體也變得更加健康。出道一段時間後，跟著 EXO 參加了不同類型的主題活動，讓燦烈發掘出自己熱情活潑的一面，有了這些正面的改變後，燦烈說他終於感覺到「人生果然就是要帶著熱情去度過才行，如此也才能成為活潑的人。」喜歡去迎接新挑戰的燦烈，個性當然也隨之變得外向開朗。

有一回，擅長打保齡球的他，私底下跟前輩東方神起打了一場友誼賽。或許因為知道自己的表現，會透過放送直接呈現在粉絲們面前，燦烈在友誼賽裡的表情凝重又嚴肅，而

隊友在遊戲剛開始就不斷洗溝，加上燦烈當天的表現有些失常，比賽期間主持人幽默地問：「有網友留言問『燦烈生氣了嗎？』，你應該沒有生氣吧？」燦烈當下微笑並否認，但想要贏得比賽的得失心確實藏不住。雖然最後輸給前輩們的隊伍，可是燦烈認真打保齡球的專注模樣，粉絲們都有目共睹，前輩昌珉希望他笑一下放下輸贏，終於找回恢復笑容的快樂小王子，然而一轉身，他信誓旦旦地說要化悲憤為力量，許諾下次要再來一場復仇戰！

「要有熱情才能活下去呀！」他說，大家吐槽說燦烈的自身勝負欲旺盛，一直以來，不管是私底下和朋友們的遊戲時間，或是競技場上暗潮洶湧的運動比賽，他都格外地認真，關起門來暗自練習，雙眼總是光芒四射，且戰鬥力充沛，給觀眾與粉絲們留下不少深刻印象。

使出全力大玩遊戲，萬聖派對盛裝尬場

提到私下和朋友間比賽的勝負欲，就不得不提團綜《EXO的爬梯子世界旅行 2》裡，燦烈是如何地在乎遊戲的輸贏。有回在中式餐館玩餐點福不福，燦烈所在的隊伍連輸了好幾

回爬梯子，只能吃幾口菜的燦烈，彷彿雙眼冒火、頭上直冒白煙，讓粉絲們直呼心疼又可愛；另外，在卡丁車比賽中，燦烈更是帶著勢在必得的決心，賽前就用手模擬著跑道，踏了好幾下踏板做狀態確認，捲起袖子準備決一死戰，第一圈便以第三名之姿成為上位圈選手，在第二圈中暫居一位的CHEN 前方有著安全幫手 XIUMIN 的阻擋，燦烈猛踩油門急起直追，拿下最佳 LAP 時間記錄，並超越 CHEN 晉升第一名。不過後來在最後轉彎處的兩次加速，因為甩尾不成，而停了下來，最終與優勝擦身而過。

　　此外，燦烈在經紀公司每年所舉辦的「萬聖節派對」上，花費的心力和展現的勝負欲，更是堪稱經典。為了在 2016那年得到冠軍，眼睛都不眨一下就刷下信用卡，買了價值台幣三十多萬的鋼鐵人套裝，穿著鋼鐵人套裝的燦烈，雙腳無法正常彎曲，不能順利搭車前往派對會場，沒想到他竟然獨自走到會場參加比賽。雖然當天成功地吸引了所有人的目光，如此用心的他最後依然輸給了前輩的充氣恐龍，但為了獲得優勝，花錢又出力，仍舊讓粉絲們感到驚訝，也令人哭笑不得。

　　2018 年的萬聖節派對，為了雪恥的燦烈，直接請到美國

知名設計師量身打造一套死侍服，但沒想到因為服裝內附槍
隻，而被海關卡了一段時間，配送大延遲，導致活動開始前，
燦烈都沒能看見衣服送來，於是他當天就索性不參加了，至
於不參加的原因，他後來在節目上坦言道「因為看不了別人
得第一」，慶幸的是，在不久後的生日派對上，他還是穿上
了一身帥氣的死侍裝亮相，如願以償。

接受挑戰不遺餘力，勇於嘗鮮豐富人生

　　燦烈憑著努力和熱情，連續兩屆拿下《偶像奧運會保齡
球大賽》冠軍，他的性格是一旦開始就要堅持到底的類型。
不過這樣的佳績，粉絲們都清楚地知道，絕非偶然幸運或是
全靠天賦，因為他希望能將每件事都做到完美，只得努力不
懈的緣故。再如，他曾為了偶像運動會上的射箭比賽，特地
買了射箭設備回家架設場地苦練。練習時幾乎都可以射準射
穩，但實戰時卻因為太過緊張，而未能正常發揮，回到宿舍
後便難過自責，對沒能好好表現的自己，又氣憤又懊惱。

　　由此可見，燦烈對運動項目的執著和認真。他時常在
Instagram 上傳自己練習各種運動的影片，包括滑雪、拳擊

和保齡球。去年燦烈在 Instagram 更新一則投籃的練習影片，並留言：下一個挑戰項目是籃球。於是影片中，可以看見他勤奮練習著各種籃球技巧，每個投球姿勢都標準而不馬虎。除了這些運動，燦烈平常的休閒運動還涉及撞球、射擊和四驅車，與他的勝負欲相符的性格般，燦烈的生活裡總是充滿著各種有趣的挑戰！

男友力滿分無人比，溫柔體貼迷倒粉絲

　　被粉絲們讚譽為溫柔紳士的燦烈，在日常生活中也都力行了他的體貼和溫暖，比起說溫柔的話，他都是以自身行動去感動身旁的人們。身高 185 公分的燦烈，因為比身旁大多數的人都高，為了配合前輩、同事或是粉絲，不光是在拍照或訪問時，他幾乎很少完全站直過。如果仔細觀察，便可以發現他總是微微彎著腰，讓自己和別人可以平視的模樣，這樣如此謙遜又有禮貌的一面，難怪燦烈不僅受到粉絲們愛戴，更倍受前輩們稱讚。

　　2017 年《THE WAR》回歸期的時候，有回燦烈在 Instagram 上釋出幾張花絮照並留言：「用盡全力做禮儀腿，

本人用了禮儀腿後，身高和我對上了的隊長大人」，照片中燦烈盡力做出禮儀腿，讓自己的身高與 173 公分的 SUHO 一致，調皮地展示了他對哥哥的愛。另外，在去年 O X Festa with EXO 的公演活動中，表演〈24/7〉時，成員們正前方都有一支配合自己身高的直式麥克風，燦烈在換位置前貼心特地幫 XIUMIN 把話筒調低，方便大哥之後使用。這段視頻被拍下來後，粉絲們深受感動，不禁大聲喊著，果然是 WE ARE ONE ！

　　除了體貼隊友們，燦烈對工作人員們也十分用心。去年在生日派對路上，燦烈先和現場的粉絲們打招呼，過程中他看見兩位女性工作人員背對鏡頭縮在角落，似乎在躲避鏡頭的拍攝，於是他馬上大步向前用自己的身高優勢替兩位工作人員擋住鏡頭直等到鐵門降下。這樣暖心的男友力，在網路上瘋傳，粉絲們甚至翻出在更早以前，燦烈便做過類似的紳士舉動。而在正規五輯發布會的上班路，燦烈走上樓梯後，有位女性工作人員發現有相機在拍攝，立馬把臉往內轉，當時身穿長羽絨的燦烈向前一大步，直接擋在鏡頭前，這樣貼心的舉動被粉絲們大讚，果然是貨真價實的暖男！

擅長樂器自彈自唱，樂器匠人潛藏 Vocal

從小熱愛音樂的燦烈，是 EXO 讓人自豪的樂器匠人。光是將會的樂器全部列出來，就足以讓人倒抽一口氣。從吉他、鋼琴、爵士鼓、小提琴、電子琴到非洲鼓，沒有一樣是他不會的，擅長各種樂器的他，經常在舞台上自彈自唱，也愛在社群網站上更新他的影片。許多不熟悉燦烈的人可能會好奇，他不是 rapper 擔當嗎？自彈自唱不會有什麼問題嗎？難道是要一邊 rap 一邊伴奏？其實燦烈的 vocal 實力，早在以前 EXO 的音樂作品中，就已經逐漸嶄露出來了，只不過更多時候，人們是被他強烈的 rap 演出抓住視線。

燦烈的音色非常特別，擁有低沉又沙啞的嗓音，他清楚知道如何善用自己的聲音優勢，咬字不但清晰，發音也十分準確。像是經典的兩首〈Baby Don't Cry〉和〈My Lady〉，不論是和聲部分或是自己的 rap，他都將悲傷的情感，淋漓盡致地呈現在音樂中，讓人印象深刻。

在團體隊內雖然定位為 rapper，但燦烈在許多舞台上早已展現自己作為 vocal 的實力。2015 年在首爾巨蛋演唱會上，燦烈邊彈鋼琴邊演唱 John Legend 的〈All of Me〉，

極具黑人風格的情歌唱腔，輕易擄獲了許多粉絲的心，同一場表演，他還替 D.O. 的個人舞台〈Boyfriend〉進行全程的吉他伴奏，不僅展露滿滿的兄弟情誼，更讓人好奇燦烈究竟還隱藏了什麼超能力

閒暇投入詞曲創作，音樂才華令人驚豔

2017 年 Golden Disk Awards 的頒獎典禮上，EXO 登場前，燦烈也以鋼琴演奏了〈Monster〉的 Intro，甚至在〈For Life〉表演時，全程邊伴奏邊唱歌。在《朴軫永的 party people》第十集，燦烈以吉他自彈自唱了 Radiohead 的〈Creep〉，還在現場來段即興打鼓。2016 年在 Instagram 發布的影片中，他翻唱了日本動畫電影《秒速 5 公分》的片尾曲〈One More Time, One More Chance〉，引發日本歌迷們的熱議，認為燦烈不僅日文進步非常快速，歌曲也唱得非常好。

除了擅長演奏樂器，並擁有讓人稱羨的歌唱實力，燦烈對作詞作曲也很感興趣。他設立了一個工作室，沒有公開行程的時候，經常待在那裡潛心創作。為了發表其創作，燦烈

有了另外一個藝名叫 LOEY，以「LOEY」的名字創作的作品有〈約定〉、〈Heaven〉，在 2017 年被粉絲們意外發現。這種喜愛和認真創作到甚至取了一個正式的名字，可以看出燦烈對於詞曲創作的重視和用心，絕非只是玩玩的心態而已！

　　其實燦烈的創作實力早已展現在不少作品中，像是他曾為《李國主的 Young Street》親自作詞作曲，製作成主題曲。在 EXO 第五張正規專輯《Don't Mess Up My Tempo》中的〈Gravity〉、〈偶爾（With You）〉，第五張改版專輯《Love Shot》中的主打歌〈Love Shot〉，也都有燦烈參與作詞作曲的痕跡。這個既會演奏多種樂器，又會作曲寫詞的朴燦烈，讓粉絲們驕傲又自豪，表示要將這樣的「寶藏男孩」好好守護著。

比格 LINE 的忙內，永不停止吵吵鬧鬧

　　燦烈從小就開始學習各種樂器，或許是因為熱愛音樂，造就了他的性格熱情而活潑。話多又活潑的他，常常被成員們嫌吵。在節目《認識的哥哥》裡，主持人介紹到燦烈擅長

各種樂器時，便看見燦烈在簡介表上，自曝了自己停不下來的吵鬧性格，「吵鬧的幼稚王朴燦烈」更是歷經好幾年被隊友和粉絲們親自認證過的。

每次在演唱會上只要收到粉絲們送的各種小玩具，就會想戴到頭上，包括各種有繩子的彈簧玩具、彈力球等等，讓粉絲們哭笑不得。頑皮的他對成員們的各種寵愛和捉弄也不勝枚舉，總是喜歡同一個遊戲和哥哥弟弟們玩好幾百次，即使被鄙視了無數次，大男孩朴燦烈也絕對玩不膩。比如，他喜歡突然像隻小狗一樣，從背後叼住世勳的領子；在左邊拍世勳的右邊肩膀，假裝突然出現；在演唱會上把小鴨玩具放在 D.O. 的頭上；拿玫瑰花的尾端戳戳 D.O. 的臉頰；走到 D.O. 身邊偷打他的屁股等等。

儘管如此，團體成員之間的默契仍然不減，EXO 的燦烈與伯賢就是令人嘆服的一對，去年的《The 12th MUGI-BOX》是 EXO 專場直播，節目中展現了專屬 EXO 的魅力，也側寫不少舞台下的他們。其中燦白兩人的神奇同步，吵鬧中卻默契十足，讓人嘖嘖稱奇。當時直播的麥克風效果不佳，不僅成員們說話傳達模糊，伯賢輕輕一句「肚子餓」，相隔兩名成員的燦烈，竟然抬頭反問伯賢「你肚子餓」，如此精

準簡直像是套好招似的對白。細心的粉絲還可以檢視兩人，無論是頒獎典禮上欠身鞠躬的角度，走在街上咬著手指的模樣，甚至行走時抖著肩上背包的習慣，都顯示出燦白 CP 的絕佳默契絕非浪得虛名。

吵鬧個性團員皆知，宿舍生活歡樂滿屋

吵鬧的燦烈常被隊員們一臉嫌棄卻又愛又恨地抱怨著，像是在 2015 年回歸時，EXO 上了電台《Kiss The Radio》，主持人問 D.O. 如果要去背包旅行最想帶誰去，燦烈便直接亂入插嘴說：「非我莫屬了！」換來 D.O. 一臉的無視並回答要帶 XIUMIN 一起去。燦烈一臉不敢置信地跳出來反駁，說跟 XIUMIN 一起去旅行會太過安靜，D.O. 則冷靜回應道自己最不想跟燦烈一起去背包旅行，因為他實在太吵了。

去年推特上，有粉絲們根據成員們透露的宿舍分配資料，推測了 EXO 宿舍人員的配置，當時這樣的推測之所以在網路上瘋傳，燦烈吵鬧的性格便是其中一個主要關鍵。當時粉絲們推測，SUHO、KAI、世勳、燦烈住在樓上，而其他四位成員們住在樓下。他們進行了分析，隊長 SUHO 和燦烈話

較多，和哥哥們相比，忙內 KAI 和世勳都格外安靜，一半吵鬧的哥哥搭配一半安靜的孩子，才不會讓整間房子吵到連屋頂都掀了起來，聽起來十分具有說服力，由此可知燦烈的吵鬧，就連粉絲們也能深刻體會呢！

而出道時作為 EXO 歌手的燦烈，歌而優則演則主持，從 2015 年跨足大銀幕《長壽商會》的認真演出，受到廣大喜愛，他認為這是不同於歌手站在舞台與歌迷粉絲交流時的魅力，既然大家喜歡他拍的戲，那麼他會更竭盡所能來嘗試，去感受各種不同角色背後深藏的情感震撼。不管是團體中的燦烈，還是個人出演的燦烈，他總是快樂病毒，散播得無遠弗屆。

愛麗必看! **EXO** 全紀錄

第8章

D.O. 都敬秀

★亮眼演藝新星嘟企鵝★

D.O.
디 오

◆◆◆　　　　　　◆◆◆

藝　　　名：D.O.（디오）
本　　　名：都敬秀（Do Kyung-soo，도경수）
生　　　日：1993/01/12
國　　　籍：韓國
出　生　地：京畿道高陽市
身　　　高：173cm
體　　　重：51kg
血　　　型：A型
星　　　座：魔羯座
練習時間：2年
家族成員：父母、哥哥
隊內擔當：主唱
專　　　長：演技、料理
座　右　銘：人生有失去也會有
　　　　　　回報

◆◆ 個人作品 ◆◆

音樂作品：

2014 年〈Crying out〉《CART》OST

2016 年〈Tell Me（What Is Love）〉

《SM STATION 第一季》（與劉英振合唱）

2019 年〈That's okay〉《SM STATION 第三季》

戲劇作品：

2014 年 SBS《沒關係，是愛情啊》飾演 韓江宇

2016 年網路劇《積極的體質》飾演 金煥東

2018 年 tvN《百日的郎君》

飾演 李律 / 元德（羅願德）

電影作品：

2012 年《CART》飾演 崔泰英

2016 年《純情》飾演 朴范實

2016 年《哥哥》飾演 高斗英

2017 年《屍蹤七號房》飾演 李泰政

2017 年《與神同行》飾演 元東延

2018 年《與神同行：最終審判》飾演 元東延

2018 年《Swing Kids》飾演 盧奇秀

自小熱愛音樂歌唱，獨特唱腔極具魅力

　　從早期 EXO 團體出道以來，他的臉上總是掛著甜甜的微笑。D.O. 從小學時期就開始唱歌，高中時還因為熱愛唱歌，與志同道合的同學們組了樂團「Heavenly Voice」擔任主唱，當時的他非常熱衷參加歌唱比賽，也因為在地方的「京畿道青少年歌謠祭」獲勝，被星探發掘，推薦到了 SM 公司試音，而後當了練習生，開啟了他偶像歌手的生涯。

　　在 EXO 幾個分隊中的主唱，對比 CHEN 的清亮高音、伯賢的鏗鏘有力和 XIUMIN 的溫柔嗓音，D.O. 歌聲的特色在於毫不拖泥帶水、沒有鋪張渲染、咬字又清晰俐落。D.O. 的音域雖然沒有伯賢的寬廣，但在高音方面更具感染力，因此也使 D.O. 的嗓音別具辨識度。此外，他的節奏感和韻律感特別強，即使是一般的抒情歌，一到 D.O. 口中則成了舒服不做作的 R&B，D.O. 獨有的唱腔和渾然天成的轉音，不但讓 EXO 的歌帶點歐美風的魅力，也讓整個團體更具獨特性和難以取代性。

　　即使 D.O. 從小就開始唱歌生涯，也參與過大大小小的歌唱比賽，但他曾坦言自己有過舞台恐懼症，那是剛出道時，

D.O. 在音樂節目上的訪問，有些許的結巴與失誤，導致求好心切的他，好一段時間都不敢直視鏡頭與台下觀眾，在台上也莫名其妙容易感到焦慮與緊張，所幸了解 D.O. 的夥伴們，都會在舞台或節目上幫 D.O. 打開話題或護航，經過一段時間的調適，他越來越敢主動發言和偶爾為節目做效果了，這才讓喜愛他的粉絲們逐漸放心。

D.O. 的天籟歌聲，終於讓他在入伍前，迎來睽違已久的 SOLO 單曲〈괜찮아도 괜찮아（That's okay）〉，雖然 D.O. 宣布入伍前不會辦道別活動，但寵粉的他卻把這支單曲，當作給粉絲們的暫別小禮物，讓想念他的大家，可以聆聽著他的聲音，等待他平安歸隊的那天到來。

清純外型沉默寡言，捉摸不定引發笑料

第一眼看到 D.O.，相信許多人都會不自覺被他清澈又圓滾滾的眼睛所吸引，他的眸子透著一股純潔又乾淨的氣息，給人乖巧又忍不住想好好疼惜的感覺。搭配上濃眉和笑起來會成愛心形狀的嘴巴，D.O. 全然是清純又可愛的鄰家男孩形象。

　　每次在綜藝節目中，對比其他成員們活潑性格，D.O. 相較起來顯得沉默寡言，習慣張著圓潤的大眼一旁靜靜地觀察。當 EXO 要飛往各地表演，總要在機場穿梭等待，其他成員們通常圍成一圈，七嘴八舌興奮地聊天，D.O. 卻獨自一人坐在旁邊，盯著自己的手機或呆坐看著大夥們，畫面形成強烈對比；當成員們在演唱會上玩成一片時，D.O. 則是乖乖一旁微笑地看著夥伴們，無論是言行舉止到表情都很淡定，讓人捉摸不清他的想法。

　　但沒想到外表看似嚴肅的他，在舞台上卻常做出超乎粉絲們預期的舉動，有次燦烈在演唱會上幫 D.O. 拍照，D.O. 卻張大嘴，作勢要把手機吃了，引得哄堂大笑。當舞蹈老師、世勳和他一起玩拍貼機，他卻突然擠眉弄眼地搞笑，沒有一張照片是可以看，照片一流出，也讓粉絲們跌破眼鏡。還有適時的板起正經的臉做一些滑稽的舞蹈動作，正因如此大的反差，D.O. 也獲得「捉摸不定的敬秀」的稱號。

　　除此之外，在《Universe》專輯裡所附贈的成員小卡中，D.O. 的最經典平頭小卡，謎樣角度的平頭照，在一整排成員的專輯小卡中特別明顯，意外掀起一連串的「平頭小卡挑戰賽」，於是網路上紛紛湧現粉絲與平頭小卡的借位照或搞笑

的合成圖，或許平頭的男子要贏得讚賞不易，但是 D.O. 是個例外，誰說平頭就不帥啊！

堅持自我不愛耍帥，個性 MAN 鋼鐵直男

有著濃眉大眼，時而呆萌，時而正經的 D.O.，一直以來吸引著非常多的男飯，他的身上總是散發著陽剛氣息，雖然不靠耍帥、裝萌或賣弄身材來吸引粉絲，反而不經意之間流露出的男性魅力，成了 D.O. 獨有的圈飯特色。鋼鐵直男的他，舉手投足間散發著可愛因子，因為堅決不跟男生有太多肢體接觸的 D.O. 總在被捉弄後有爆笑的反應，所以成員們總喜歡時不時就逗他幾下，幼稚地想看直男 D.O. 的反應，如此捉弄 D.O. 竟成了 EXO 在演唱會上必備的表演橋段。

一百七十出頭的身高，D.O. 在 EXO 個個大長腿中，顯得特別迷你可愛，儘管這樣，卻被成員們票選為最 MAN 的一位，或許是不輕易撒嬌、不讓別人誇他可愛，甚至在成員們都戴上可愛的動物耳朵來個合照時，D.O. 仍堅持不戴，照片拍出來的效果簡直像是「牧場主人與他養的可愛動物們」。

鋼鐵直男的性格常逗得粉絲們爆笑，不過 D.O. 真正最

MAN 的特質是在於「堅持做自己喜歡的事」，不管是高中時因為愛唱歌，和 BTOB 的炫植組過樂團；或是發現自己對戲劇的熱愛，在現有的歌手身分外，不怕苦地兼顧演員的工作。外冷內熱的 D.O. 雖然不太主動發言，但總是默默做好自己份內的工作，更願意投注時間在自己熱愛的領域上努力著，堅持並付諸行動，這就是 D.O. 最 MAN 的原因吧！

　　D.O. 對 EXO 來說，是個不可或缺的存在。他能讓伯賢對他敞開心胸，能讓害羞的 KAI 和世勳如此依賴他，能讓燦烈撩了幾百次仍然不放棄，他真的用心去了解每個人，走進成員們心中，才如此深受大家信賴。看似沉穩不多話，D.O. 卻有股特殊的魅力，總是能成功吸引成員們和粉絲們的目光。

多才多藝擅長烹飪，參加專業證照考試

　　D.O. 在團隊中以擅長做料理聞名，不僅備受寵愛的忙內世勳曾在節目上或個人 Instagram 上炫耀敬秀哥給自己做飯，D.O. 也曾開直播，與粉絲們分享自己下廚的過程。從他俐落的刀工、有條不紊地處理食材到從容不迫地試味道，看得出來 D.O. 的料理經驗十分豐富，雖然全程不怎麼說話，但

行雲流水的做菜過程，讓粉絲們真的感受到會下廚的男人是很有魅力的！

在節目《EXO 的爬梯子世界旅行 2》中，D.O. 大秀廚藝，用台灣的食材準備韓式湯飯給成員們大快朵頤，成功擄獲成員們的一致好評，不僅展現了擅長做料理的一面，更發揮自己喜愛品嘗美食的另一面能力，除了推薦自己珍藏的美食名單，對於每道料理的味道及口感，也都非常專業點評，就算抽到「空」，只能眼巴巴看著團員們大啖美食，對料理極具勝負欲與好奇心的他，仍會徵求吃一口，只為了評論味道。對於每道料理的食材和作法，D.O. 像好奇寶寶一樣，睜著圓溜溜的大眼，問著相關工作人員，簡直是美食評論家的專業等級。

不僅如此，D.O. 曾表示自己平時是美食節目的忠實觀眾，未來有機會也想上美食節目或料理相關的綜藝節目，向大家展現自己除了歌唱和演戲之外的另類才能。把下廚當成興趣的 D.O.，最近也被發現他偷偷去考了料理師資格證，相信粉絲們也衷心希望 D.O. 通過考試，這樣就可以早日開間餐廳，讓大家有機會能品嘗成員們一致推薦的好味道吧！

積極嘗試多樣戲路，精湛演技獲得肯定

作為 EXO 中第一位跨足戲劇圈的人，D.O. 近年來以超乎想像的實力派演技席捲戲劇圈及各大電影節，從他接拍的第一部戲《沒關係，是愛情啊》，就以男主角幻想的人物——韓江宇，這個實際上不存在的角色，大獲好評。其實在拍攝前，外界並不太看好這個才出道兩年的偶像，但 D.O. 在劇中透過轉換，從高中生的誠懇眼神到被繼父家暴時的落寞眼神，讓他成功抱回第三屆大田電視劇節男子新人賞，並首次獲得百想藝術大賞的提名。不只如此，同劇的孔曉振和趙寅成也大讚 D.O. 初次嘗試演技的表現，真的是非常可圈可點。

接著，D.O. 陸續拍了電影《純情》、《哥哥》、《屍蹤七號房》、《與神同行》、《與神同行：最終審判》、《Swing Kids》，以及電視劇《積極的體質》、《百日的郎君》，並多次擔綱主要角色。

D.O. 曾說過：「透過演戲工作，我可以嘗試沒做過的事，因為每個角色的個性和職業都不一樣。在拍攝的期間，我很開心能以不同身分過生活。」在戲劇這領域，D.O. 確實讓大家看到他對演戲的尊重和決心，除了為戲理平頭，拋棄對偶

像很重要的髮型，積極嘗試各種角色：不存在於現實的熱血高中生、樸實的純情少年、受傷失明因而封閉自我的柔道國手、欠下龐大債務的不良少年、有自閉症的關懷兵、失意淪為平民的完美王世子、愛跳踢踏舞的北韓人。D.O. 是個很會挑劇本，也勇於嘗試不同戲路的人，就連在電視劇《記得你》中，甚至扮演了非常難詮釋的高智商變態殺人犯。

翻轉大眾刻板印象，敬業兼顧團體活動

D.O. 的演技之所以在眾多偶像中脫穎而出，最大優勢在於他的眼神，他能演出高中生誠懇的眼神、單戀的純情眼神、失明又同時兼顧封閉內心的憂鬱眼神、王世子憂國憂民的眼神、平民無憂無慮的呆萌眼神。眾多代表作中，最廣為人知的就屬把他推向演員生涯高峰的《與神同行》了，許多原本不認識 D.O. 的人在看完電影後，都不敢相信那個演得很傳神的關懷兵，居然是大勢男團 EXO 的偶像！他在劇中成功演繹一個有自閉症的關懷兵，透過揣摩嘴角抽動和害怕的眼神，翻轉大眾對偶像演戲的偏見，精彩的演出也令觀眾耳目一新。

在偶像與演員間身分的轉換，也引發外界對於 D.O. 未來

演藝之路的關心，他曾接受雜誌採訪，被問到「在演員與偶像身分之間的選擇為何？」他回道：「我會無條件以 EXO 的活動為主，不會給成員們帶來麻煩，如果不能兌現我前面說的承諾，現在就會放棄演戲。」再問：「如果知名導演的邀約和 EXO 的巡演撞期了，你會如何選擇？」D.O. 毫不猶豫地說：「我會把巡演排在優先位置，因為我的根就是 EXO，正因有 EXO，才會有現在的我。」這番話可見謙遜的 D.O. 在演戲之餘，仍然非常重視團體活動。

　　在《百日的郎君》歷時五個月的拍攝行程中，D.O. 不僅如期完成電視劇的拍攝，就連 EXO 的團體活動也沒有任何一次缺席；在 EXO 舉辦四巡演唱會時，剛好與第三十八屆青龍電影獎撞期，D.O. 放棄一生只能領一次的新人獎，選擇赴約 EXO 的演唱會，並請好友趙寅成代替領獎。但這不代表他不重視演員身分，在演唱會結束以後，D.O. 又馬不停蹄趕往典禮現場，並以演員都敬秀的身分，成功趕在擔任頒獎嘉賓時，補講了一輩子只有一次的新人獎得獎感言。對於 D.O. 來說，偶像或演員身分從來不是選擇題，他總是盡力兼顧一切，從不因繁忙的行程而捨棄團體行程，其中的辛苦更不是一般人可以體會，D.O. 是個敬業的演員，也是個敬業的偶像，這樣

認真的都敬秀，不僅翻轉大眾對偶像演戲的質疑，也讓外界很佩服，更是粉絲們心中的驕傲！

新世代男神收割機，集結華麗友誼陣容

因為演出多部戲劇，讓 D.O. 結交許多影劇圈好友，其中包含因合作《沒關係，是愛情啊》的趙寅成、李光洙，還有因車太鉉領軍的「兄弟集團」，而連帶認識，進而成為摯友的金宇彬、宋仲基、金基邦及林周煥，如此夢幻又華麗的組合，D.O. 儼然也成了另類的「男神收割機」。先前這些男神們，就多次被拍到一起出國玩、聚餐，甚至還集體一起飛到日本，為了去看 EXO 的演唱會，以實際行動支持著他們最疼愛的 D.O.。

身為兄弟集團的忙內，D.O. 平時可是備受哥哥們的疼愛，雖然撞期青龍獎頒獎典禮，由好友趙寅成代領新人獎，演唱會一結束，D.O. 也直奔典禮現場，到場後大哥趙寅成，滿臉笑意地摟著他，全程一副慈祥大哥替弟弟驕傲的神情，這對麻吉好兄弟的深厚交情由此可見。

這些擁有綜藝、戲劇以及歌唱界眾多男神的兄弟幫，陣

容看似華麗，沒想到私底下的他們，卻非常稚氣，常常為了忙內 D.O. 而爭風吃醋。比如趙寅成日前接受採訪，被問到「是不是最愛都敬秀？」他卻開玩笑回道：「D.O. 很會玩欲擒故縱的把戲，我一開始以為敬秀是我的人，但有一次金宇彬傳訊息，問到最愛的敬秀在哪裡，他居然馬上就回覆了！這讓我感受到原來 D.O. 的心，早不在我身上。」D.O. 的好人緣在此幾乎也隱藏不住，期盼他在歌唱與戲劇都能繼續發光發熱，以答謝眾多粉絲的熱切支持。

第9章

KAI 金鍾仁

★ 無敵性感霸氣 Dancing King ★

K A I
카 이

♦♦♦ ♦♦♦

藝　　　名：KAI（韓語：카이）
本　　　名：金鍾仁（Kim Jong-In，김종인）
生　　　日：1994/01/14
國　　　籍：韓國
出 生 地：首爾特別市
身　　　高：181cm
體　　　重：63kg
血　　　型：A 型
星　　　座：摩羯座
練習時間：5 年
家族成員：媽媽、兩個姊姊
隊內擔當：主領舞、領 Rapper
專　　　長：舞蹈（芭蕾、爵士、
　　　　　　Hip-Hop、Poppin、
　　　　　　Lockin 等）
座 右 銘：比起獲得，給予更幸
　　　　　　福

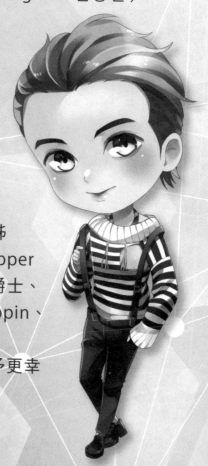

◆◆ 個人作品 ◆◆

網路劇作品：

2016 年 YouTube《Choco Bank》飾演 金銀行

2016 年 NAVER tvcast、YouTube《七次的初吻》

飾演 KAI

戲劇作品：

2017 年 KBS1《Andante》飾演 李時京

2018 年 WOWOW《春天來了》飾演 李知元

（日本電視劇）

2018 年 KBS2《我們遇到的奇蹟》飾演 Atto

品牌合作：

2018 年 Levi's《Levi's X KAI Campaign Film》

（KAI 單獨電影）

舞蹈技巧無與倫比，靈魂舞王掌握舞台

　　說到 KAI，絕對不能不提的就是他渾然天成的舞技。從八歲開始學習芭蕾舞的他，連續跳躍旋轉好幾圈，對他是輕而易舉，完全無拖泥帶水的笨重感，KAI 對每種舞步的力與美拿捏得恰如其分，基本功十分扎實，他的舞是看似輕盈卻有力的風格，躍起的動作都準確落在節拍點上，儘管跳得很高，落下時卻輕而穩，從展現的舞蹈裡不難感受到舞蹈的四大準繩：穩、輕、準、潔，他幾乎都做到了，簡直是多一分則造作，少一分則慵懶。

　　曾在綜藝節目《認識的哥哥》中說過，其實他從小沒想過當藝人，「我只有跳過芭蕾，爸爸看了 SM 的選拔，說參加就會買任天堂遊戲機給我。」因此，那個為了遊戲機而參加比賽的十三歲男孩，以青少年 BEST 選拔大會舞蹈組第一名的成績，進入 SM 當練習生。我們可以確定在他涉及其他領域前，舞蹈幾乎就是他人生的全部。

　　對於專業舞者來說，舞蹈需要觀察力、想像力、記憶力和模仿力，缺一不可，KAI 不但在這些展現了優秀的天賦，更能充分的運用與結合，讓舞技登峰造極。團綜節目《90：

2014》中，KAI 與前輩同台，從前輩們學習許多經典舞蹈，他只要跳過一兩遍，就可迅速記住每個不同舞步律動。即使在其他場合，單單是在台下看著其他團的表演，KAI 也會不由自主地跟著節奏擺動，用全身向世界宣告他有多熱愛跳舞。

　　韓國藝人 BoA 是 KAI 公司的前輩，也是位舞藝精湛的女星，她曾在綜藝節目《深夜的 TV 演藝》中，被問到最推薦認可的舞者，她回說：「EXO 的 KAI」，並解釋說一直努力練習跳舞的人並不代表跳得好，但 KAI 剛柔並濟，他的每個動作都充滿張力。KAI 也認為，雖然不刻意呈現特定的情緒給大家，自在地享受跳舞，從中釋放不設限的想像空間，自己更能在每次表演之後有新的體現。

將舞蹈化為藝術，獨一無二的個人魅力

　　「死在舞台上，我也沒有遺憾。」這是 KAI 說過的經典名言，完全顯示了他對表演、對舞台的熱愛，他曾跟公司的編舞家說：「就算自己沒被分到任何一句歌詞也可以，我只想跳舞。」粉絲們經常能感受到 KAI 對跳舞的執著與喜愛，因為他在跳舞時，永遠會露出很享受、很幸福的笑容。

　　無庸置疑 KAI 也是位十分尊重舞台的舞者，他都是用極高的標準對待自己的每一場演出。曾在世界巡迴演唱會上，他跌倒摔傷後，竟還迅速回到舞台，再跳完一首歌，才前往醫院治療，展現無比的敬業精神，但對於失誤感到非常愧疚，不怪設備設置不當，反而自認粗心無法給予完美的表演而落淚。

　　外型看起來狂放不羈的 KAI，私下是個溫文儒雅的大男孩。舞台下被粉絲們戲稱為軟萌的「妮妮」，在台上被稱作「開爺」。KAI 站上舞台從不害羞怯懦，全身上下有股渾然天成的自信，這都是歸功千萬次練習累積而來。他擅長在原有的舞步中，加入他所理解的、特有的詮釋方式，再融合他對舞台的控制力和對舞步的節奏，表演時常常站在中心的他，總能強化整個表演的張力，帶領著其他成員，並時時抓住觀眾的目光。

　　KAI 的舞台魅力無與倫比，表情絕對是不可或缺的元素。平時總是睡眼惺忪跟在哥哥們身後，給人呆萌的可愛形象，但在演出時，截然不同的反轉狐魅自然流露。除了讓人稱羨的好身材，KAI 也常常不經意露出的性感壞笑，迷倒一票粉絲。迷濛的眼神配上致命的微笑，加上他獨特的細微動作，

詮釋出個人獨有的「KAI式風格」，不僅讓表演成為了一門藝術，也讓觀眾們無不為之傾倒。

其實舞蹈跟歌曲同樣富有感情與生命，大眾通常只注意歌手唱歌是否注入感情，鮮少會在看舞時，去注意基本功之外的元素。KAI的舞之所以藝術價值這麼高，在一篇文章名為〈金鍾仁的舞蹈到底有多好〉中，一名美國舞者對KAI表演時表示：「就技術層面來說，KAI儘管不是最好的舞者，但他把自己託付給舞蹈，灌注了自己滿滿的情感。」正因如此，就算不懂舞蹈技能的粉絲們，一樣可以受他渲染進而引起共鳴。

出道七年再圈飯，舞台直拍展現反差萌魅力

融合Hip-Hop的剛硬力道與芭蕾的柔軟線條，骨子裡渾然天成散發出的強大氣場，再配合上KAI獨有的細部動作，性感與狂野糾結交纏，以及能勾走粉絲們心弦的魅惑表情，成就了KAI獨一無二的舞台魅力。讓他在EXO出道七年的穩定期，依舊能以〈Love Shot〉一曲圈飯無數。勻稱的身體線條配上致命紅西裝創下KBS首支破兩百萬的個人直拍紀

錄，KAI 儼然成了新一代的直拍王。

　　台上性感狂野的 KAI，卻在畫報中不脫高冷、霸氣的冷都男形象，「妮妮」私底下其實是害羞內向，他曾表示自己對於穿挖洞設計的很彆扭，雖然他一上台就有自信，不在意露腹肌，但一下台卻彎著身走路，他說在後台會有很多人經過，讓大家看到自己的肚子不太自在，加上 KAI 害羞或受驚嚇時，常常不小心做出可愛的少女反應，而且偏愛少女風的東西，故「妮妮」稱號不脛而走。

　　上綜藝節目或接受採訪時，雖然安靜地躲在後面，但在哥哥們搞笑時，KAI 又會以非常魔性的笑聲，瞬間抓住大家的視線。除此之外，KAI 常常練舞練到深夜，沒有時間睡覺，因此他總是利用通勤時間補眠。無論是在上班的預覽圖還是接機照，都不難看到 KAI 揉著眼睛，一臉想睡覺的模樣，這般台上台下反差極大的個性，被粉絲們暱稱為「懵熊」，讓人總想要好好呵護他。

　　KAI 去年開通個人 Instagram 帳戶後，再次引起話題的竟是他可愛的外甥們，不少篇是「炫娃」的照片，非常寵外甥的 KAI 是粉絲認證的有名「조카바보（外甥 / 姪子傻瓜」。之前曾在《EXO's Second Box》中，公開自己的大腦結構，

果真如粉絲們想的一樣，佔據他腦中一大部分是外甥羅恩和羅熙。不只願意花錢買玩具衣物給他們，受訪時還滔滔不絕陷入當舅舅的幸福回憶，讓現場的工作人員都大笑不已。

KAI 平時育甥的經驗，也讓他在節目《超人回來了》中，成功擄獲小娜恩的心。他不但熟練地把娜恩抱在懷裡，甚至還讓討厭別人碰自己頭髮的娜恩，心甘情願給他綁頭髮，對待小孩果真有一套的 KAI 舅舅，也讓一同上節目的燦烈十分羨慕，頻頻稱讚。

儘管 KAI 在舞台上有超凡的性感魅力，私下卻像極鄰家淘氣小男孩。記得燦烈曾爆料說，他在家中排行老么，上面有 2 位寵愛他的姊姊，所以 KAI 愛撒嬌是自然而然的。此話一出，讓許多粉絲姊姊們心動不已，都希望有個像他貼心又撒嬌的弟弟。KAI 對於這樣的姊姊飯，則是心存感謝地認為，不管大家喜歡他的理由是什麼，都可以接受哦！

高冷霸氣隱藏暖心，反轉魅力再爆發

身為團內的舞蹈擔當，配合著柔軟的律動線條，迷濛又享受舞台的眼神，KAI 克里斯馬（超自然的人格特質）又性

感的魅力不時散發。外型高冷、私下沉默寡言的 KAI，其實溫柔又體貼，暖心的故事不勝枚舉。曾有 SHINee 的粉絲透露，在公司外等著見偶像溫流，當時身為練習生的 KAI，除了告知她溫流已經離開公司，二話不說更將傘給了大雨中的粉絲，讓她能順利回家，那位受到照顧的粉絲除了保留 KAI 溫暖的送傘情，也感動地成為愛麗一份子。

　　EXO 剛出道時的擊掌會，有位體態豐腴的粉絲，自卑於身材，於是與團體成員一一擊掌時，一直低頭不敢直視大家，輪到 KAI 和她擊掌時，他突然緊握她的手，並對她說：「妳的手真漂亮，但現在完全看不到妳的臉，下次見面妳要抬頭讓我看看妳漂亮的臉蛋哦！」他出自關愛的幾句簡單話，溫暖了少女被冷落的心，這就是 KAI。

　　有「畫報天才」之稱的 KAI，在 2017 年也替韓國版的《THE BIG ISSUE》無償拍攝雜誌畫報，該雜誌是交由街友進行販售的雙週刊雜誌。在 KAI 無償拍攝的善心，與 EXO-L 積極分享資訊以及購買雜誌的協助下，KAI 和 EXO-L 一同創下兩版共一萬五千本的雜誌，在兩天內就銷售一空的紀錄，讓韓國寒冷的冬天，以此善舉為更多人帶來溫暖，KAI 這一連串的貼心舉動，在網路上更成為一段佳話。

攜手走過艱辛時光，深交泰民互信互賴

　　除了與 EXO 成員之間的友情外，KAI 在演藝圈亦有許多至親好友，其中眾所周知的就是練習生的期間，與他同年紀也熱愛跳舞的泰民。雖然兩人是同期的練習生，泰民卻以 SHINee 團體先出道，有許多人問過 KAI，是否對泰民有過羨慕或忌妒嗎？他卻表示當自己看到泰民跳得這麼好，能順利站上舞台第一線，除了替他高興，更應該要多努力跟他學習，所以他將泰民視為榜樣，就算現在自己也出道了，那個信念依舊不改。

　　有一回，泰民看到 KAI 的編舞，提出想跟他學習的要求時，KAI 感到十分喜悅，因為兩人一直是相互扶持、相互學習的對象，他們不只外型相像，個性與許多小習慣也相當類似，交情好似親兄弟的他們，曾在節目中透露，兩人只要沒有公開的行程，就會相約出來見面，只要在一起就很自在。KAI 和泰民甚至在節目中說自己非常了解對方，泰民說他了解 KAI 的程度高達 120%，聽到如此自信的泰民，KAI 也不甘示弱表示自己對泰民的了解程度，已經是 200% 的程度，可見他們交情有多深厚，但個性也太相像了！

　　兩人的交情好到連泰民自己也說，因為和 KAI 太常單獨
見面，經紀人都很擔心問我們是否在交往。偶像界有許多跨
團組成的友情 line，儘管不是同團體或同公司的偶像，私下
卻因為某些機緣而親近。泰民和 KAI 為首，有「泰民 line」
跨團友誼的傳奇組合，泰民 line 的強大組成，被稱作「不可
思議的人脈」，集結了多團大勢組合，包括 SHINee 的泰民、
EXO 的 KAI、防彈少年團的智旻、HOTSHOT 的成雲、文奎，
還有 VIXX 的 Ravi，光是如此夢幻的組合，就足以令粉絲們
吃驚。

　　無論是在節目上或幕後的採訪畫面，都可看到高冷霸
氣的 KAI，一旦在泰民面前就變得非常放鬆，時常一臉寵溺
的看著泰民，泰民一遇到他則像孩子般朝他飛奔去，兩人雖
常打打鬧鬧，彼此卻非常信任、依賴對方，兩人深厚的友誼
也鬧過不少笑話。被譽為「國家狗仔隊」的韓國著名媒體
Dispatch，曾為了挖出泰民的戀愛新聞跟拍，反而拍到泰民
和 KAI 河邊漫步的「漢江約會」，讓兩團的粉絲們都笑翻，
發布的照片中，可以看到兩人舉止親密，勾肩搭背，還不時
頭靠向對方，看起來不僅是相談甚歡，更像交往中的戀人。

　　其實 KAI 在 2016 年被拍到與女團 f（x）的 Krystal 交

往，他們不僅是青梅竹馬，更是同門練習生，「高顏值情侶」的曝光，讓他們大方地承認，之後如日中天的兩人，一年多之後因各自繁忙而確定分手。今年，KAI 被捕捉到開車去 BLACKPINK 宿舍載了 Jennie，其後還有攜手漫步約會的照片流出，於是兩人交往的消息被證實，對於 Dancing King 的舞蹈與其他領域的發展，以及其戀情，粉絲們應該都是樂觀其成的。

第10章

SEHUN 吳世勳

★完顏開心果團寵★

SEHUN

세　훈

藝　　　名：SEHUN（세훈）
本　　　名：吳世勳（O Se Hun，오세훈）
生　　　日：1994/04/12
國　　　籍：韓國
出　生　地：首爾特別市
身　　　高：183 公分
體　　　重：64 公斤
血　　　型：O 型
星　　　座：牡羊座
練　習時間：四年
家族成員：父母、哥哥
隊內擔當：忙內、門面擔當、
　　　　　副領舞、副 rapper
專　　　長：舞蹈、演技、中文
座右銘：邊做應該做的事邊
　　　　　享受人生，不要去
　　　　　做後悔的事。

◆◆ 個人作品 ◆◆

音樂作品：
2017 年〈A GO〉
《EXOPLANET ＃ 4 - The ElyXiOn -》
2018 年〈We Young〉《SM STATION X 0》
（與 CHANYEOL 合唱）

戲劇作品：
2015 年 網路劇《我的鄰居是 EXO》
飾演 吳世勳

電影作品：
2018 年《獨孤 Rewind》
飾演 姜赫

霸氣十足舞台王者，貴族氣息反差極大

　　精緻的五官、寬肩細腰以及一雙長腿，世勳站上舞台有著絕對的氣場，銳利的眼神，乾淨俐落的舞蹈動作，以及句句抓耳的歌詞，搭配著氣勢十足的台風，因此世勳被粉絲喻為「為舞台而生」的王者。舞台上游刃有餘的他，其實私底下為了舞蹈，花了很多時間練習。自從國小六年級在路邊吃炒年糕被星探發掘後，十四歲就開始當練習生的世勳，少了讀書時期的玩樂時間，每天都是不斷練習歌唱與舞蹈的記憶，即使是出道之後也不間斷，只為擔起他是 EXO 一員的身分。

　　舞台上 C 位的舞蹈張力，是專屬於世勳的獨特魅力，從他的舞蹈可以感受到他的細膩，他特有的優雅感，每一次他的舞台表演，都帶給粉絲滿滿的驚喜。外表看似高冷，舉手投足間皆充滿了貴族般氣質的世勳，下了舞台就是個淘氣鬼，尤其是當他笑起來時，像是位長不大的小男孩，常常向哥哥們耍賴，個性也十分單純直率，常常流露他呆萌的模樣。團綜中在玩動態視力遊戲的時候，世勳看見實際的物品，但因記不起物品名稱，反而成為提示精靈，給了成員們許多提示，自己卻沒獲得任何分數，倒也樂在其中。

其實世勳會有著高冷和調皮的雙重感覺，與他的臉蛋有很大關係。粉絲們發現世勳的臉有特別之處，左臉和右臉有著些許的差異，單看左臉時會發現，世勳的眼睛偏向內雙，給人剛毅男子漢的感覺，但單看右臉則會看到，世勳的右眼偏向外雙，像極了稚嫩的鄰家大男孩。這樣集帥氣與可愛於一身的對比，造就了世勳的多重魅力。

機場時尚行走畫報，多次受邀時尚活動

擁有人人稱羨好身材的世勳，海洋般的寬肩，模特兒的長腿，讓他躍上版面成為時尚新寵兒。立體的五官以及衣架子般的身材，登上雜誌封面是常有的事。他除了歌手本業的唱歌跳舞之外，對於時尚也有高度關注，不僅常和造型師們一起討論穿搭，作為藝人，所謂機場時尚更是備受關注的焦點。每次公開的機場照不難發現，世勳偏愛黑色簡約風格的服飾，他曾在採訪中表示，習慣在出國的前一天，把自己隔天要穿的衣服搭配好，仔細先試穿一遍，感覺沒問題後，才會安心上床睡覺，由此可見他對服裝的重視。

既然關心時尚，當然也會受到時尚界的關注，就在 2019

年，世勳出席了首爾的時裝秀，他與時尚名人、其他藝人共襄盛舉。身穿藍色 POLO 衫，外穿棕色格子西裝外套，並搭配與外套同款的西裝褲，一出場便吸引了眾人目光，成為鎂光燈的焦點，立體的五官與自帶的貴族氣息，讓他被眾人封為「行走的畫報」。

除了眾所周知的首爾時裝秀，早在 2017 年世勳就受到路易威登（LOUIS VUITTON）的邀請，飛往法國參加早春時裝秀，一件黑皮衣外套加灰色西裝褲，搭配前額瀏海上梳，露出精緻臉龐的帥氣模樣，受到國外媒體的極度讚揚，轟動了整個法國時尚圈。因此 2018 年再度受邀出席，這回世勳以條紋毛衣搭配西裝褲的打扮，展現極佳的衣品，被評選為時裝秀的「最佳衣著」，讓粉絲感到非常驕傲。

團魂滿滿受寵忙內，出席活動力挺成員

雖然世勳身為隊內年紀最小的成員，備受哥哥們的寵愛，事實上他也會照顧哥哥們，展現他對成員們濃濃的愛。總是在哥哥們有個人公開活動之際，比如拍攝電視劇或是電影時，深怕哥哥們在劇組吃不飽，貼心地為他們送上應援餐

車，曾經為了 SUHO 送上六台應援餐車，排成一列的餐車宛如夜市擺攤，著實傳達了對 SUHO 哥哥的愛意。

除了應援餐車以外，世勳也曾偷偷準備驚喜給哥哥們。有一回 D.O. 在電影《純情》的宣傳活動時，當 D.O. 剛結束台上對大家的問候時，突然有身穿黑衣，用帽子遮臉的男粉絲衝上舞台，遞給 D.O. 一束花，又快速奔下舞台。D.O. 因事出突然而被嚇到，但看到那人的臉竟開懷大笑，原來那位神祕男子是世勳。他為了給 D.O. 應援加油，特地貼心準備好了花束，並默默坐在最後一排，還交代認出他的粉絲不要出聲，希望送上這份驚喜給 D.O.。

2018 年當 EXO 小分隊 CBX，正舉辦歌曲〈BLOOMING DAY〉的粉絲簽售會時，來了一位身穿黑衣的男粉絲，引起現場粉絲一陣騷動，原來是忙內世勳來給哥哥們加油打氣。當時的他正在拍攝電影《獨孤 Rewind》，百忙之中仍舊抽空來給哥哥們支持，XIUMIN、CHEN 和伯賢看到世勳排在隊伍中等簽名的畫面，感到十分欣喜，馬上拿出手機為世勳留下紀念，除了簽名以外，還額外獲得哥哥們的擁抱，讓在場的粉絲羨慕不已。事後世勳更在個人社群網站上，上傳了簽名專輯的照片，並寫下：「終於拿到 CBX 的簽名了」，無遺

展現了滿滿的 EXO 團魂。

超有義氣照顧後輩，人脈廣大社交達人

　　除了在隊內受到哥哥們的照顧，世勳也同樣非常照顧後輩們。綜藝節目《認識的哥哥》裡，Wanna One 的賴冠霖，曾提到世勳經常請他吃飯。不過世勳卻被爆料和 EXO 成員們吃飯，是從來不帶錢包，他回應說他是老么，當然要由哥哥們買單，同時也表示他若是和弟弟們吃飯，無條件由他這位做哥哥的來付錢。由此不難發現，成員哥哥們對世勳的寵愛，也讓世勳更懂得如何照顧弟弟們。

　　因為討人喜愛的個性，讓世勳在演藝圈有著好人緣。世勳和同公司的前輩 SUPER JUNIOR 東海有著好交情，這是眾所皆知。兩人經常工作之餘，相約一起出去玩，也常在各自的社群網站，上傳合照以及互相留言。在 2015 年世勳除了親自送東海入伍當兵，在其當兵期間，世勳也多次表達對哥哥的想念之情，兩人深厚的友誼比起其他人都要好。

　　世勳人脈的廣大，總是讓粉絲們感到意外。除了他經常請吃飯的弟弟賴冠霖，在綜藝節目《咖啡之友》中，當時在

濟州島休假的姜丹尼爾，也因為世勳的邀請，很有義氣地出演了節目，相關的消息一出，粉絲無不好奇他們結識的過程，竟會有如此好的交情。另外，世勳也為在拍攝韓劇《她的私生活》的人氣女演員朴敏英，送上了應援咖啡車，兩人是因錄製韓綜《明星來解謎》而結識，朴敏英在社群網站上認證了世勳的咖啡車，同時也讓粉絲見證了他的高人氣，並非浪得虛名。

內心善良參與慈善，貼心暖舉獲得讚揚

世勳在 2016 年時和同公司的師妹 Red Velvet Irene 一同拍攝了慈善雜誌，這個慈善雜誌是由 SM 公司和雜誌方共同合作的企劃，為了幫助世界上較弱勢的孩童們，在拍攝雜誌時所用到的知名品牌項鍊和手環，若順利售出，其金額的百分之四十，將會捐贈給那些需要幫助的小孩。對此世勳表示除了想給那些孩子們買好吃的食物外，也勉勵他們保有希望勇敢活下去。

2018 年初，EXO 成員們各自有個小小的休假時光，不長的小假期中，有一家社福機構上傳了一張世勳的照片，洩

漏了他的行蹤。原來世勳趁著這段假期,在沒有保鑣,也沒有經紀人的陪同下,獨自前往育幼院擔任志工,大方地和院童們合照,幫他們簽名,更送上許多食物,在寒冷的冬天裡,溫暖著小孩們的心。這樣低調做公益,獲得大家的稱讚,粉絲們也覺得很窩心。

在 2019 年的兒童節,世勳又再次現身育幼院,為院裡的孩童表演了〈Love Shot〉,原本的舞蹈中有「開槍」的動作,他考量到台下觀眾皆是小朋友,特地將動作改成「拳頭」,這暖心的舉動,也獲得一片讚賞。他猶如灰暗的世界中的一道曙光,帶給許多人希望。這些慈善活動皆是自發去參與,正因有這樣性格,默默幫助弱勢與投身公益,才能繼續圈粉無數。

寵溺愛犬曬照狂人,為生活帶來正能量

EXO 的寵物傻瓜一員正是世勳,2015 年時向粉絲宣布家裡養了新的寵物犬 VIVI,接著就不時在個人社群網站,上傳 VIVI 的照片。新春過年時,還會帶著 VIVI 一塊兒拍照,然後向大家拜年。生日慶生也是把和愛犬的寫真貼上,用來感

謝大家的熱切祝福。演唱會上，更是對 VIVI 的應援物，情有獨鍾，到處可以看到世勳對跟愛犬相關的一切，簡直是到了無可救藥的迷戀。

他也會帶著 VIVI 上直播節目，想訓練牠一些特技，直播中 VIVI 不受控的行為，讓世勳十分慌張，並向粉絲們解釋，因為 VIVI 年紀還小，要有耐心的教導牠。當 VIVI 成功跟他握手時，世勳開心得手舞足蹈。

一次雜誌採訪中，世勳曾向大家說明了 VIVI 名字的由來，當他因唱歌和跳舞要求絕對完美的壓力，陷入嚴重低潮而不可自拔時，偶然經過寵物店看到了比熊犬 VIVI，感覺到直白表達愛意的寵物 VIVI，帶給他正面的力量，讓他可以為了理想，再次爬起來挑戰自己，便決定帶牠回家。

取名時把牠想成要一起生活下去的夥伴，因此給牠取了法文「VIVI」，帶有「活著」的深遠含意。除了繁忙的工作，他說時刻都希望和 VIVI 一起。看著對人對寵物能保有純真情感的世勳，無論對自己或對別人，都能一視同仁的正能量爆發，確實值得擄獲粉絲們的真心。

禮貌謙遜保持初心，逐年成長日漸成熟

即使已經是出道 7 年的偶像，世勳仍舊保持著謙和的態度，守護那簡單的初心，無論做任何事，上任何節目，表演任何舞台，他都很認真，用真摯的態度去對待所有人、事、物。他曾答應粉絲要成為更好的自己，因此努力的管理飲食，勤上健身房，參與詞曲的創作以及編舞，只為呈現最完美的舞台給粉絲。

對待周遭的人不但是禮儀滿分，就連初次見面的藝人，甚至粉絲，都給予九十度鞠躬的高規格問候。進行拍攝工作時，也禮讓路人先行，再繼續他的工作。某次的綜藝節目裡，有吃東西的橋段，世勳也是先將餐具拿給坐在後面較遠的人，然後才為自己取用。這些生活瑣事中，都不難發現他謙遜禮貌的行為，也讓人讚嘆他極優的品行。

世勳該認真時十分認真，可是玩樂時也不會跟任何人認輸，調皮的個性下，有著超乎成熟的想法。世勳會默默成為哥哥們背後的支柱，成為讓哥哥們和粉絲們安心的存在。他曾對粉絲互相承諾：「我們保護你們，你們保護我們。」實際上 EXO 粉絲們真的是非常寵世勳，在 2019 年世勳生日時，

粉絲們共同集資，聯合了航空公司，合作打造一架為期三個月的世勳版專屬飛機，他們用心在飛機上裝設世勳的頭像，無論是外觀還是內裝，這是為世勳 25 歲生日做應援，也讓他成為韓國第一位有飛機應援的藝人。

經過這些年的洗禮，小世勳變得比以前更成熟，有時候還是不忘身為忙內的可愛搞笑。在團綜節目裡，大家要用爬梯子的方式決定房間，選項中有舒適的單人房以及增進感情的四人房，正當大家都在期盼可以抽到單人房的同時，真正抽中單人房的世勳並不開心，只因他不敢獨自睡覺，對其他成員而言的獎勵，到世勳手裡卻變成了懲罰。於是世勳到處向成員們推銷自己的房間，想要交換，可惜沒人理會，最後世勳只好央求宿舍室友 SUHO 解圍，而隊長 SUHO 爽快答應，好心陪這長不大的弟弟一起睡覺，究竟世勳何時才能長成敢面對單人房的男子漢？讓粉絲們不禁拭目以待！

第11章

EXO
專屬綜藝節目

《EXO的爬梯子世界旅行 —— CBX 日本篇》10min × 40 集

◆◆ EP1 ～ EP5 ◆◆

◆自助旅行往妖怪村，享受美食大啖拉麵

EXO-CBX 的第一個真人秀來了！雖然成員們不小心提前知道了旅行地點，但他們仍好心的配合節目組完成猜地點的橋段，透過節目組給的提示進行推理。原來這次目的地就是日本的鳥取縣！在天氣晴朗的日子裡，CBX 三人順利抵達鳥取縣米子機場，他們體驗自助買車票，準備前往妖怪村。在自拍和打鬧的過程中，火車來了。在火車上三個人也聊起了小學時候的生活，享受了悠閒的火車時光。

當 CBX 到達妖怪村，一出站就發現很多與動漫《鬼太郎》有關的銅像，爾後三兄弟也出發前往吃午餐，在路上三個人看著寧靜的街道，各自說著想在日本做的事，XIUMIN 也再次展現了「大叔笑話」的魅力。不知不覺在談笑間，到達了吃飯場所 —— 拉麵美食店，看著那些讓人食指大動的拉麵，CBX 三人也迫不急待地開始點餐了，同時 CBX 也透過爬梯子遊戲，來決定可以吃到幾種食物。

最終結果揭曉，三個人只得到一樣食物！無奈的他們選擇了大蟹拉麵。當美味的拉麵來到面前時，伯賢又提出了玩剪刀石頭布，贏的人可以吃一口拉麵！在刺激的遊戲中，他們品嘗了美味的拉麵。終於到了最後一局，由最贏的人吃完剩下的拉麵，而 CHEN 幸運地獲得了這個機會，XIUMIN 和伯賢只能痴痴地望著，此時，節目組念在是第一次旅行的份上，送上了滿滿的食物，而 CBX 也正式開始享受美食啦！

◆ ◆ EP6 ～ EP10 ◆ ◆

◆ 收集圖章換零用錢，伯賢玩抽獎得氣球

CBX 結束幸福的午餐時光，而後來到了《鬼太郎》作者水木茂的紀念館，XIUMIN 開始當起了攝影師，三個人邊參觀邊拍照，最後他們來到拍照區留下紀念合照。走出紀念館後，CBX 接受了新任務——集圖章。三個人要在限定時間內，收集圖章以獲得零用錢。

一開始，伯賢和 XIUMIN 就對遊戲有錯誤的理解，XIUMIN 不斷的尋找著銅像的蹤跡，一連錯過好幾個集章處。執意要走不同路的伯賢，也以為要找銅像，而錯過了正確的圖章，結果越走越遠，離開了任務區域。另一方面，自信滿

滿的 CHEN 雖然知道集章處的模樣，但卻一直沒遇到正確的集章處。CHEN 發揮問路精神，在詢問店家後，成功集到圖章。XIUMIN 和伯賢則是在節目組的幫助下，終於理解遊戲規則，順利踏上蓋章之旅。最後三個人回到任務起始點揭曉優勝者。

之後在節目組的幫助下，伯賢成功蓋到一個圖章，XIUMIN 蓋到 3 個圖章，而 CHEN 成功蓋到 4 個章，成為冠軍，得到最多零用錢！CBX 三個人拿著零用錢，前往妖怪樂園。第一站 CBX 挑戰射擊遊戲，三個人雖然自信滿滿，但卻都失敗了，拿著安慰獎餅乾，CBX 三人走進紀念品店，零用錢最少的伯賢，決定拿僅有的 500 日圓玩一次抽獎。

抽獎結果出爐，伯賢獲得一個氣球！用零用錢請弟弟們喝飲料的 XIUMIN 也用剩下的 500 日圓挑戰抽獎，抽中了環保購物袋和一張卡片。CHEN 在被慫恿下也決定玩一次，結果也抽中購物袋和卡片，讓只獲得一個氣球的伯賢十分不滿，CHEN 此時好心的再給伯賢一次挑戰的機會，但運勢不佳的伯賢又再次獲得了一個氣球。最後，三個人帶著各自的獎品前往下個地方。

◆◆ EP11 ～ EP15 ◆◆

◆ 返回飯店各自獻寶，起床後玩日本劍玉

CBX 三人從紀念品店出來後，便搭乘有著妖怪村特色的計程車前往碼頭，享用晚餐——鳥取縣特產巨蟹，也開始了第二次的爬梯子遊戲，而這次爬梯子和第一次不一樣，這次是個人戰。由大哥 XIUMIN 率先選擇，接著伯賢和 CHEN，最後選擇的 CHEN 只拿到最便宜的套餐，最大獎主廚特選套餐則由伯賢獲得，看著其他人的豪華套餐，CHEN 直流口水，因此 CHEN 決定用任務獲得的零用錢，買炸物套餐，晚餐時光就在美食饗宴中結束了。

在回飯店的路上，雖然很疲憊，但 CBX 依舊聊天聊得很開心，從溫泉聊到便利商店，又聊起以前的回憶，歡笑中不知不覺到達住宿地點。對於日式飯店很滿意的 CBX，也快速的參觀完房間，開始整理行李。CBX 公開各自的行李箱，除了展示所攜帶的東西以外，CHEN 還介紹了使用衣架的小技巧。三人整理好行李、洗漱後，XIUMIN 和伯賢留在房間裡休息，CHEN 獨自前往享受溫泉時光。結束後，CHEN 回到房間和 XIUMIN 共飲啤酒，為一天畫下完美的句點。

美好的早晨，CBX 迎來了第一個起床任務——日本傳統

遊戲「劍玉」，如果起床任務成功，今天便不需要玩爬梯子遊戲，三個人各自挑戰後皆宣告失敗，因此 CHEN 和節目組談判，再次獲得兩次機會，然而這兩次的挑戰依舊失敗。CBX 只得帶著爬梯子的遊戲，繼續展開第二天的旅程。

◆◆ EP16 ～ EP20 ◆◆

◆沙漠騎駱駝初體驗，還玩滑翔傘比誰遠

CBX 搭著車前往壽喜燒店品嘗午餐，這次一樣進行了爬梯子遊戲，三個人剪刀石頭布決定了順序位置，今天感覺不佳的伯賢，果然只得到蔬菜組合，而上次最輸的 CHEN，則拿到了最頂級的牛肉組合。分配完畢後，三個人正式開始料理各自的壽喜燒鍋，吃著蔬菜鍋的伯賢，為了獲得吃肉的機會，便開始對 CHEN 發揮了撒嬌魅力，於是歡樂的午餐時光匆匆在伯賢的耍寶中結束了。吃飽飯後他們乘車、唱著歌，CBX 朝著沙丘前進。

抵達沙丘之後的他們，看著眼前遼闊的沙漠，以及緊挨在旁一望無際的大海，面對著美麗的景色，CBX 不免連連發出讚嘆。在這裡，CBX 挑戰了第一次騎駱駝，也拍了認證照，舒服地享受了悠閒時光。接著三兄弟來到了沙漠中的綠洲，

迫不及待用相機記錄下了珍貴的時刻，接著便前往體驗滑翔翼。這次依然由 CHEN 當先鋒，然而短暫的飛行，以及有趣的回程方式，讓 CBX 感到很神奇。使得原本躲在一旁不敢嘗試的伯賢，也鼓起勇氣來挑戰。之後，因為信任伯賢而挑戰的 XIUMIN，也興奮的嘗試了飛行，感受無比刺激的快感。

結束滑翔翼的體驗，CBX 一起玩了沙丘滑板和雪撬，雖然上坡路途艱難曾想放棄，但三個人仍為了追求滑沙快感，而一次又一次的爬上坡，最後甚至還展開了小比賽，看誰能滑最遠，時間很快地在 CBX 的嬉鬧中結束了沙丘旅行。

◆◆ EP21 ～ EP25 ◆◆

◆ 回飯店吃懷石料理，玩遊戲大搶零用錢

隨著夜幕降臨，CBX 三人回到飯店，準備享用懷石料理，此時爬梯子遊戲又來了，這次是由 CBX 和節目組比拚，決定從開胃菜到主食，各道菜分別由誰獲得。隨著料理越來越高級，CBX 卻一次接著一次的失敗，也激起了他們的勝負欲，跟著 CHEN 的直覺，他們也吃到了美味的料理，同時他們也機靈地向節目組提出交換食物的建議，接著 CHEN 又和節目組打賭，順利加碼獲得啤酒和單獨鏡頭的機會，填飽肚子的

CBX 也將進入了新的遊戲橋段。

　　CBX 為了獲得零用錢，開始了三個遊戲，第一個打毽子遊戲，用手上的板子將毽子打高最多下的人獲勝，遊戲中伯賢運用小聰明順利獲得了第一名，而最後一名的 CHEN 則要被另外兩人打屁股懲罰。不服輸的 CHEN 立刻在第二個彈珠子遊戲，扳回一城，位居第二。接著最後一項遊戲「瞬間捕捉」，三個人要運用動態視力，看到房間外節目組投擲的東西，並說出正確名稱，而 CHEN 在這裡發揮了實力，瞬間追上伯賢的分數，讓伯賢緊張不已。XIUMIN 靠著伯賢說不出答案時給的提示，也成功拿下了分數。比賽持續激烈地進行中，隨著分數的提高，難度也越高，最後由動態視力略勝一籌的伯賢，從容拿下勝利。

◆◆ EP26 ～ EP30 ◆◆
◆敲積木後趕往大山，三人巧手製冰淇淋

　　旅遊的第二天便在看著 D.O. 參與演出的電影中落幕了。第三天早晨，同樣地在起床任務中開始，這次 CBX 要挑戰的是「敲積木」，三個人摸索了很久，終於抓到訣竅，卻因為失誤而失敗了。CBX 收拾心情，整裝出發前往下個旅遊地——

大山。

在 CHEN 的低音教學課中，CBX 抵達目的地。在這裡他們要親身體驗騎馬，除了伯賢因為演出歷史劇而有騎馬經驗外，CHEN 和 XIUMIN 皆是初次挑戰，裝戴好裝備後，三個人開始了療癒的騎馬之旅，一起享受了悠閒的時光。接著騎馬體驗後，CBX 抵達牛奶村莊，準備親手製作冰淇淋。三人依照不同的風格，製作了屬於自己的冰淇淋，各自吃完美味的冰淇淋，CBX 踏上草地準備野餐，享用在賣場購買的零食點心，當然也回味了童年遊戲「吹泡泡」，編織出許多充滿青春的回憶。

◆◆ EP31 ～ EP35 ◆◆

◆倉吉市一遊樂逍遙，親手研磨品嘗咖啡

熱血的玩樂後，迎接他們的是午餐時間，這次爬梯子的難度也提高了，而這次 10 個結果中有 6 個是 0 種炸物，伯賢和 CHEN 運氣不佳，連一個也沒獲得，而幸運的 XIUMIM，則是拿到了選擇 2 樣炸物的機會。看著 XIUMIN 高高興興地去拿食物，伯賢和 CHEN 再次提出異議，因此節目組決定再給他們一次機會，這一次伯賢發動直覺，結果準確預測了自

己的結果是 0 個。雖然一樣炸物也沒獲得，但是樂觀的伯賢還是吃得很開心。一群人大快朵頤後，便出發下一個行程。

這次的自由旅行地點 —— 倉吉市，是有著日本傳統文化，以及昔日氣息的城市。在路上，前一個遊戲只獲得 3000 日圓的 XIUMIN，向節目組談判，如果爬梯子勝利的話，可以獲得雙倍的錢，若輸了的話就要歸還所有財產。節目組也提議，XIUMIN 造個三行詩，若能讓攝影導演滿意的話，便同意他的交易。在 CHEN 的幫助下，XIUMIN 成功獲得爬梯子的機會，不但順利獲得雙倍的獎金，他們也抵達了目的地，逛著週邊的小小市集。CBX 來到了充滿復古味，販賣日本傳統酒的商店，愛喝酒的 CHEN 和 XIUMIN 也買了大家推薦的酒，準備回去開派對好好品嘗。走在古色古香的街道上，CBX 拍了許多照片，也去了紀念品店，為這次旅行留下美好的回憶。

接下來，CBX 來到了石磨咖啡專賣店，一個融化身心的地方，三人親手用石磨磨出咖啡粉，聞著香味四溢的咖啡，喝著親手研磨的咖啡，吃著各自烤的日式丸子，下午的時光就是如此悠閒。最後也由在爬梯子遊戲裡，獲勝的 CHEN 來結帳。離開了咖啡店，CHEN 和伯賢前往鯛魚燒店，一路上

的景致，滿滿的復古風，讓他們不禁陷入懷舊之情。另一邊負責購買紀念品的 XIUMIN，也和會說話的動物們玩得不亦樂乎。夕陽西下，CBX 的自由旅行也畫下了句點。

◆ ◆ EP36 ～ EP40 ◆ ◆
◆日式碳烤搶肉大戰，真人秀模仿大 PK

在前往晚餐地點的路上，CBX 三人在車上玩了許多小遊戲，就這樣一個小時的車程裡，從音調遊戲挑戰到腦筋急轉彎，大夥玩到忘記疲憊，直呼好有趣。這趟旅行迎來了最後的晚餐，CBX 來到日式碳烤店，這次的爬梯子遊戲同樣也是個人戰，從一開始 CHEN 便接連獲得五花肉以及牛舌，接下來的排骨則由趁遊戲進行中偷走一塊肉的伯賢獲得，看著弟弟們吃得很開心，XIUMIN 只能痴痴地望著那些肉直流口水。

來到下一盤肉牛里肌，一樣由今日運氣王 CHEN 得到，為了填飽肚子的 XIUMIN，在 CHEN 和伯賢悄悄地眼神交流，示意拿出一盤肉和 XIUMIN 剪刀石頭布，XIUMIN 終於成功吃到肉，讓弟弟們感到很欣慰，至少沒讓他餓了肚子。最後的一盤肉，則是由今日金手 XIUMIN 獲得。意猶未盡的 XIUMIN 和伯賢拿出所剩下的零用錢，再次享用了肉食饗宴。

吃到肉很開心的 CBX，開始和節目組打賭，獎品是肉，可惜工作人員玩剪刀石頭布一直沒贏，讓 CBX 也很無奈，最後還是免費為辛苦的工作人員送上美味的肉，晚餐就在溫馨的氣氛下結束了。

最後一天的早晨來臨了，今天的起床任務和前一天相同就是「敲積木」，如果成功的話，之前欠節目組的願望券直接免除，為了免除願望券，CBX 又再次燃起了勝負欲。第一位挑戰的 CHEN 乾淨俐落的達成任務，順利免除願望券，下一位伯賢因為失誤，必須實現的願望是「30 秒內用聲帶模仿宣傳這次的真人秀」。同樣失敗的 XIUMIN，則是「分別跳性感、可愛、帥氣的三種舞蹈」，做好心理準備，穿上帥氣的外套，XIUMIN 展現了三種面貌的他，也讓大家看見不一樣的 XIUMIN。輪到伯賢，果然不負眾望展示了高超的模仿能力，讓大家看得目瞪口呆，十分滿足。

接著 CBX 三人朝著最後一個目的地前進，最後一站，CBX 來到了早餐咖啡店，這是在日本的最後一餐，因此不用爬梯子，CBX 可以盡情享用美食。等待餐點的同時，CBX 回顧了過去三天的旅程，也向節目組表示爬梯子可以再嚴苛一點，因此節目組又提出了再玩一次的提議，這次由 CBX 對抗

節目組，輸的人結帳，這次幸運女神眷顧了 CBX，由輸了的節目組出錢，為四天三夜的旅行畫下完美的句點，這般童心又療癒且充滿能量的旅程結束，CBX 也和大家相約第二季再見！

《EXO 的爬梯子世界旅行 2—— 高雄 & 墾丁篇》15min × 50 集

◆◆ EP1 ～ EP10 ◆◆

◆一同出遊首選台灣，玩遊戲搶食牛肉麵

出道以來從來沒一起出國遊玩的 EXO，因為《EXO 的爬梯子世界旅行》而被聚集在一起，節目組根據大家開出來的條件，選出了高雄 & 墾丁和海參崴兩種選項，雖然大部分成員在看完簡介後都想去台灣，但依照節目的規則，當然是由爬梯子決定目的地！在經過一段緊張刺激的爬梯子遊戲後，所幸最後是由大家期待前往的目的地高雄當選。

在全員去機場的路途上，看得出每個人都非常興奮，大家嘰哩瓜啦說著自己有多期待這次的旅程，綜藝菜鳥 KAI 就提到：「這次打包行李的心情跟出國公演時完全不同，前一

晚早早就睡了，希望來台灣能多玩一點！」反倒一旁的伯賢、XIUMIN 有了第一季的經驗，兩人都顯得老神在在。

　　抵達高雄後，第一站就是台灣有名的牛肉麵店，成員們一拿到菜單就你一言我一語分享著自己喜歡哪些口味，但當然還是要爬梯子才能決定能不能吃到，這次的選項中有七人可以吃一碗，有一人則是只能吃一口，在 XIUMIN、KAI、CHEN 都順利選到一碗後，其他人原本開心祝福的笑容逐漸消失，紛紛擔心起自己的午餐，結果最後由 D.O. 當選只能吃一口的「幸運兒」。

◆ CHEN 眼巴巴看別人吃，衛武營尋寶找壁畫

　　正當大家慶幸自己沒選到時，沒想到節目組為 D.O. 特別準備了一支大勺子，而 D.O. 原本嚴肅的表情也逐漸明朗，此時成功選到一碗的 CHEN 因為太想嘗試別的口味了，主動跟節目組要求要用爬梯子賭兩碗，要是贏就可以吃兩碗，要是輸就用一般湯匙吃一口，可惜 CHEN 最後輸了，只能眼巴巴看著其他成員大啖自己最愛的麵，連伯賢也說：「以為被懲罰的是 CHEN 呢！」飽餐一頓後，大家就出發前往第一個景點──衛武營。

大家用黑白猜分成了由 CHEN、SUHO、D.O. 和 KAI 組成的 CSDK 和燦烈、伯賢、XIUMIN 組成的新 CBX 兩隊，而接下來的分組任務是要在壁畫社區中找到指定的五張壁畫，新 CBX 馬上就由勝負欲旺盛的燦烈、伯賢帶頭出發，但對方向不敏感的他們剛出發就迷路了，三人在住宅區打轉許久仍苦無收穫；反倒 CSDK 則是先釐清照片和分工後再仔細尋找，原本都安靜不說話的 D.O. 眼神突然變犀利，以超快速度邊長跑邊找壁畫，從頭到尾都認真到幾乎沒有停下腳步的 D.O. 不但讓氣喘吁吁的攝影師們刮目相看，也成功帶領 CSDK 贏得比賽。在大家互相較勁自己隊伍的熱鬧氣氛下，也不知不覺抵達駁二藝術特區，他們一邊坐小火車，一邊享受著涼爽的天氣和漂亮的天空。

◆◆ EP11 ～ EP20 ◆◆

◆ 迫不及待大啖美食，玩卡丁車一決高下

在短暫休息後，接著又是大家期待的晚餐時間，這次依然採取新 CBX 對上 CSDK 的團體賽，兩隊爬梯子來競爭每一道菜，第一道炒空心菜由燦烈取得先機，正當新 CBX 開心慶祝時，沒想到這才是惡夢的開始，接下來的菜脯蛋、鐵板豆

腐、宮保雞丁、糖醋魚片、烤鴨等，新 CBX 隊沒有一樣吃到，連抽好幾個「空」的他們，運氣背到連伯賢也笑著說：「乾脆幫我們點一道『光』吧！」燦烈、XIUMIN、伯賢只能眼巴巴看著對面的 CSDK 香噴噴地吃著，CHEN、SUHO、D.O. 和 KAI 不忍看著三人直流口水，馬上就分他們一起吃。

享用完經典台菜後，接著就是眾所期待的卡丁車競速，一看到卡丁車賽道，伯賢和燦烈顯得很興奮，馬上炫耀著自己平時開車的技術，反倒是一旁的 KAI 相較於興致勃勃的哥哥們，對比賽反而顯得有些害怕。隨著號誌變換，大家一窩蜂猛踩油門出發，每個人都出發後，卻有一台車遲遲停留在原地，節目組以為剛開始就有情況發生，一上前才發現是 SUHO 累到睡著了，SUHO 被叫醒後才緩慢出發。

第一輪的比賽就已經格外激烈，被排在最後一個出發的 CHEN，雖然一開始處於不利的位置，但他靠著卓越的開車技術，看準每一個轉彎的路段超越別人，在第一輪就奪回第一名寶座，但一路緊追的伯賢、燦烈和 D.O. 當然也不是省油的燈，四人在場上形成精彩的拉鋸戰，一番競速和安全幫手——XIUMIN 的牽制下，最終由伯賢、D.O. 和 CHEN 奪得前三名，排名倒數的 XIUMIN、SUHO 和 KAI 則獲得實現願望券。

◆ 八人爬梯子分房間，D.O. 抽中海鮮大餐

此時，哥哥們心心念念的世勳出現了，八人正式合體，以爬梯子決定晚上的房間，大家都想爭取單人房的機會，然而在一開始，SUHO 和 D.O. 就抽中了「溫馨四人房」，除了他們兩人以外，其他人都高興地慶祝自己抽到四人房的機率降低了，唯獨忙內世勳抽中單人房時，反而一點開心的模樣也沒有，最終很巧地由 CSDK 抽中四人房，CBXS 抽中單人房。

抵達豪華泳池別墅後，大家很興奮地去參觀了每一間房間，在看完每間房後，抽中四人房的 CSDK 顯得更悶悶不樂了，此時，害怕一個人睡的世勳提出了要選一個人跟他一起睡，但其他哥哥們都不想理他，知道世勳在打什麼主意的 D.O. 甚至還說：「自己睡也許對世勳來說是種懲罰呢！」然而最後 SUHO 還是拗不過弟弟的要求，跑去陪他一起睡了。

隔天，大家前往墾丁，準備享用海鮮大餐，而節目組這次以市價作為爬梯子的選項，在一番激烈的爬梯子大戰後，最終由 D.O. 榮獲市價三十萬的海鮮大餐，讓大家都很羨慕三十萬的大餐究竟會出現什麼好料呢？

◆◆ EP21 ～ EP30 ◆◆

◆搶食墾丁高檔美食，農場一遊與鹿互動

在玩了遊戲消磨時間後，終於盼到了上菜的時刻，除了有基本菜色──生魚片、海膽蒸蛋外，每個人又依市價不同，多了蒸鮑魚、蝦子、炒螃蟹和龍蝦三吃等菜色，其中 D.O. 的龍蝦大餐從一上菜就吸引大家的目光，每個人爭相向 D.O. 示愛，表達自己想吃龍蝦的決心，而在大家搶著巴結 D.O. 時，一旁也有趁混亂時，偷別人螃蟹的 SUHO 和用眼神跟哥哥們撒嬌而榮獲鮑魚的世勳，每個人都吃得津津有味呢！

在成員們邊回味海鮮大餐的同時，也抵達了鹿農場，大家一看到可愛的斑比們便展露笑顏，愛小動物的燦烈像鹿爸爸一樣寵溺地看著小鹿們，而一旁安靜的 D.O. 也像小鹿郎君一樣帶領著鹿群，而一開始說得頭頭是道的世勳，在真正餵鹿時反倒害怕地躲在 SUHO 後面，大家在這裡享受了難得和小動物們相處的時光。

◆泡泡足球賽成平手，D.O. 親下廚做湯飯

跟小鹿們道別後，緊接著又是 EXO 喜歡的泡泡足球賽，兩隊都開起嚴密的作戰會議，但在刺激的比賽過程中，之前

所協調的戰略都化為烏有，泡泡足球賽演變成激烈的泡泡足球推擠賽，兩隊最終戰成一比一平手，因此兩隊改成泡泡足球推擠賽，沒想到才剛開始沒多久，CSDK 就全員淘汰。而獲勝的 CBXS 又開啟了個人戰，在卡丁車賽就獲得爬梯子重置券的伯賢顯得特別輕鬆，以前滾翻來壓制對手氣勢，可惜也是因為前滾翻，第一個就被淘汰了，最後在足球金童 XIUMIN 和熱情男燦烈的激戰下，由燦烈勝出，獲得重置券。疲憊不已的 EXO 也返回別墅，準備享用美味的晚餐。

在成員們集合前，D.O. 為了做飯給大家吃，先到了游泳池畔準備自己特製的「D.O. 湯飯」，對料理極具興趣的他，做起料理顯得特別專業。今晚節目組為大家準備的是豪華的烤肉派對，由 EXO 組對上節目組，EXO 在輸了第一道──沙拉後，幸運的他們連續贏得了生魚片、烤魚、奶油龍蝦、D.O. 湯飯，但之後卻在牛排和烤魷魚上連兩敗，原本氣勢很旺的他們不禁變得落寞，用楚楚可憐的眼神緊盯著導演，希望能和導演交換食物呢！後來 EXO 陸續獲得烤生蠔、烤干貝、甜點，伯賢甚至還用掉自己的重置券，成功幫大家獲得鐵板雞，善良的他們也把美食分享給幕後工作人員，大家都對於墾丁美食讚不絕口呢！

◆◆ EP31 ～ EP40 ◆◆

◆遊台最後一晚尬嗓，初音遊戲搶零用錢

不知不覺，到了在台灣的最後一晚，節目組準備了三種遊戲，以個人戰方式進行，獎勵則是零用錢，首先是全國歌唱大賽，SUHO、世勳和 KAI 榮登反應最慢的三人，常常在第一輪就被淘汰，CHEN、伯賢和 XIUMIN 不愧身為遊戲前輩，有了第一季的經驗後，三人分別在最後勝出。

沒想到在第二個初音遊戲，一樣還是在第一季節目有經驗的 CBX 晉級到了最後階段，接著就剩下最後一個高難度的遊戲──瞬間捕捉，這次的難度又比第一季時難上許多，令人意外的是此時竟然出現一個大黑馬──世勳，可惜他雖然都猜對物品種類了，但總是講不出完整的名稱，因此每次都被別人搶走答案，他也被視為「提示精靈」，大家總期待世勳能給些提示，一直與正確答案擦肩而過的他，中間也好幾次傲嬌地想放棄比賽，一旁那個一直猜不到答案的 KAI，也顯得很落寞。

最後則由遊戲天王伯賢，榮獲三個遊戲的第一名，大家領到零用錢後，不甘心就如此結束的 D.O.，主動要求再玩遊戲，節目組也緊急追加了初音遊戲，這局大家一樣玩得激烈，

但沒想到最後大家在意的已經不是零用錢了，每個人都遊戲
上癮，一直要求要追加題目，最後甚至還請節目組先下班，
八人又開了第二攤，一路玩狼人殺和桌遊到凌晨。

◆ KAI 受罰池畔跳水，遊海生館也嘗海鮮

隔天一早，KAI 一被叫醒，也馬上兌現前一天最後一名
要接受懲罰的承諾，睡衣一脫就毫不猶豫跳下水，帥氣的模
樣讓工作人員都驚呼不已！前一晚成員們根據第三天的行
程，分成了 CHEN 和燦烈代表的運動組和 SUHO、XIUMIN、
D.O.、世勳、伯賢、KAI 的療癒組，兩隊一早一樣為了解除
爬梯子規則而聚在泳池畔解起床任務，可惜兩隊都失敗了。

接著，兩組按照分組路線出發，療癒組的第一個景點是
國立海洋生物博物館，第一次來到海生館的他們顯得特別興
奮，背影看起來就像來寫生的小學生一般，每個人看到平時
不常見的魚群們，都不禁露出純真的笑容；而另一邊的運動
組來到的第一個景點是海景餐廳，一開始節目組就讓燦烈和
CHEN 點餐，不限金額也不限樣數，儘管他們懷疑有詐，但
大胃王的兩人還是點了六人份的餐點，等待上菜的期間，他
們因為沒有單獨一起旅行過，兩人之間的氣氛顯得有些尷尬，

為了消除尷尬感，兩人玩起了默契遊戲，玩著玩著餐點也送上來了，果不其然一樣有爬梯子，而且還是燦烈和 CHEN 對決的個人戰，講義氣的他們改成兩人對上節目組的團體戰。

雖然他們很不幸一直抽中「一口」的選項，但在抽湯匙時的運氣卻不錯，兩人靠著小聰明還是成功吃到了每一道料理；另一邊療癒組也到了午餐時間，他們來到小籠包店，節目組拿出史上最大的爬梯子遊戲，總共十八條路線，並以食物樣數來決定，在吃的方面特別有口福的 D.O. 選中了唯一一個四樣料理的選項，而不幸的 KAI 和 SUHO 選到了零樣。

◆◆ EP41 ～ EP50 ◆◆
◆南灣海灘體驗衝浪，冷泉池中大玩排球

想把自己選到的小籠包換成餛飩麵的世勳，和飢餓的 SUHO 和 KAI 為了料理，和節目組展開一場交易，SUHO 幸運地選到了兩樣的選項，但一旁的 KAI 連續選了三次，最終還是都不能吃，甚至和每個人猜拳都輸，達成了九連敗的紀錄，失望的 KAI 看起來都快哭了，節目組想方設法要讓 KAI 吃到料理，而他終於在最後扳回一城，吃到東西的瞬間才逐漸嶄露笑顏。

另一邊的運動組在吃飽後來到南灣海灘，節目組替沒有衝浪經驗的兩人請來教練親自指導，燦烈和 CHEN 儘管不斷失敗，但兩人依舊熱情且不放棄地練習，最終兩人都成功抓到衝浪的技巧。療癒組在此同時來到了溫泉池，童心未泯的他們，當然無法放棄對遊戲的熱情，在溫泉池裡仍然要玩遊戲，先是在冷泉玩排球，又在溫泉玩推手的遊戲，之後則是嘗試了溫泉魚的細膩去角質服務，都是很不錯的體驗。

◆ 海底潛水沙灘散步，邊吃火鍋暢談感想

運動組的燦烈和 CHEN 則在短暫休息過後，兩人又化為熱情男，嘗試了多項刺激的水上活動，不怕累的他們緊接著又去潛水，享受著被魚群包圍的樂趣。晚餐時間，在紅色夕陽的映照下，兩人在沙灘邊的海邊酒吧吃美食，度過了在台灣的最後一個行程，兩人也希望之後成員們可以再一起回到墾丁來呢！

另一邊療癒組則是到了文青咖啡廳，泡完溫泉的他們餓慘了，六人點了許多甜點，邊回味著一天的行程，邊聊著這幾天來的感想。之後兩組為了晚餐，又集合在一起，兩組一見面就開始較勁自己組的行程比較好，互相分享完後就開

始大家期待已久的晚餐時間，因為是旅行的最後一餐，節目組難得沒有設爬梯子，大家就在和樂的氣氛下，邊吃火鍋，邊講著自己對於這次旅行的感想，大家一致認為 2018 年對 EXO 來說，因為大家有各自的個人行程，所以跟以前相比，彼此要見上一面來得更加困難，這次旅行很難得把每個人都聚集在一起，大家很瘋狂地一起玩了三天，讓他們很感動，也很期待以後還能有這樣的機會再次出遊，而 EXO 此次在台灣的旅行，也在感性又依依不捨的氣氛下，完美地畫下句點。

第 12 章

EXO 音樂作品、寫真書與代言

音樂作品

◆中韓兩地出道新人，合體共創更好成績

2012 年 EXO 先以數位序曲〈What is Love〉的韓中兩版本進入市場，接著在 YouTube 上發布了由 EXO-K 和 EXO-M 分別詮釋的韓中兩版本的第二支數位序曲〈History〉，4 月 8 日 EXO-K 和 EXO-M 分別以首張迷你專輯《MAMA》同名主打歌韓文版和中文版在韓國和中國兩地音樂節目上正式演出，前兩首數位序曲也同時收錄在這張迷你專輯，並以此張專輯在韓國各大音樂頒獎典禮承包許多新人獎，成為 2012 年超級新星。

2013 年發行首張正規專輯《XOXO（Kiss&Hug）》，是 EXO-K 和 EXO-M 首度合體的專輯。先以兩團成員拍攝的團體和個人的「畢業照」作為回歸宣傳照，後以「畢業紀念冊」和「OLD SCHOOL」的概念貫穿整張專輯。在兩種不同語言版本的專輯裡，有著不同卻又雷同的手寫設計在 CD 和歌詞本裡，就像畢業前在同學的畢業紀念冊上有著各式的塗鴉和手寫文字。而主打歌〈Wolf〉更是以一種野性和強烈節奏的聽覺和視覺效果，席捲各大韓國音樂榜一位，還拿下美

國 Billboard「全球專輯排行榜」一位。

而後 8 月以首張改版專輯《GROWL（Kiss&Hug）》同名主打歌〈Growl〉也拿下了各個音源網站一位，這兩張專輯合計銷售量更突破百萬，是韓國時隔 12 年又再次有百萬專輯的出現。憑藉著大勢的人氣，EXO 拿下 2013 年韓國各個主要音樂大賞。同年 12 月再推出冬季特別專輯《十二月的奇蹟》，整張專輯結合了鋼琴和弦樂的抒情曲，和前面專輯中富有強烈節奏感的音樂正好形成對比，也讓大家看見不一樣的 EXO。

◆ 全球掀起中毒風潮，冬專帶給粉絲感動

2014 年第二張迷你專輯《Overdose》來勢洶洶，以 66 多萬張的銷售量成為韓國史上預購量最高紀錄，音源發布的當天也在各大音源榜上取得一位，讓全世界皆掀起「中毒」的風潮。接著 2015 年發行第二張正規專輯《EXODUS》，名字取自聖經《舊約》的「出埃及記」。內容描述摩西如何帶領被奴役的以色列人逃離古埃及，來到神的應許之地！

《EXODUS》的兩版本總銷售量達到 75 萬多張，再加上第二張改版專輯《LOVE ME RIGHT》，兩個月內累

計超過百萬張銷量，讓人不得不驚嘆 EXO 的高人氣。除
了韓國，在日本也推出首支日文單曲〈LoveMeRight ～
romanticuniverse〉，在日本公信榜初週就以 14.7 萬銷售
量取得一位。

　　在 2015 年底推出的冬季特別專輯《Sing For You》，
在公開音源後，隨即進入各大音樂榜一位。而〈Sing For
You〉特別之處就是在 MV 裡出現的鯨魚 Alice 和未登上月球
的宇航員，同時代表著孤寂以及成員們想要表達出道後的三
年裡經歷的風雨，即使傷痕累累，但在彼此的陪伴之下依然
繼續走下去。被粉絲直呼這首歌在意義上完全跳脫冬日歌曲
原本要帶給人們溫暖和感受，也為 EXO 這三年來的心路歷程
而感動不已。

◆ 雙主打歌刷新紀錄，不斷突破自身紀錄

　　進入 2016 年第三張正規專輯《EX'ACT》，不同以往這
次以雙主打〈LuckyOne〉和〈Monster〉回歸樂壇。這張專
輯預售時以韓中兩版本合計預售量 66 萬多張，刷新韓國史
上專輯最高預售量紀錄。接著第三張改版專輯《LOTTO》也
取得韓國 8 大音源榜即時一位，與第三張正規專輯銷量合計

達到 117 萬多張，以連續 3 張百萬專輯取得白金三冠王的新紀錄。

年底 SM 娛樂趁勝追擊推出子團，由成員伯賢、XIUMIN、CHEN 組成的 EXO-CBX，以首張迷你專輯《Hey Mama!》正式出道。12 月推出的第三張冬季特別專輯《For Life》也是首張同時收錄韓中版本的 CD。而 2016 年 EXO 所推出的專輯總銷量也創下新紀錄，成為 2016 年韓國銷量冠軍。

2017 年中推出第四張正規專輯《THE WAR》，專輯預售量以 88 萬多張的優異成績，再度刷新預售量最高紀錄。而主打曲〈KoKoBop〉更是在發布音源後，不只在韓國音源榜上取得一位，更在全世界 41 個國家拿下 iTunes 綜合專輯榜一位。不到一個月的時間銷量更是突破百萬張，是歷代專輯中最快突破百萬的專輯。主打曲〈KoKoBop〉韓文版 MV 更是第六首破億 MV，也是點擊率最快達成破億的 MV ！後續改版專輯《THE WAR：The Power of Music》主打曲〈Power〉入選杜拜噴泉的表演音樂。

年底推出的第四張冬季特別專輯《Universe》同名主打曲更是被美國 Billboard 以專題文章大力推薦，其曲風是以

鋼琴的優美旋律搭配電子弦樂的流行搖滾，這次專輯除了主打歌有韓中版本之外，其餘收錄曲只有韓文版本，也和以往由些許不同。

◆日本也擁有高人氣，王者故事仍在繼續

2018 年年初在日本推出首張日語正規專輯《COUNTDOWN》，發行當天就拿下日本公信榜的一位，可見 EXO 在日本也有相當高的人氣。年底適時推出第五張正規專輯《Don't Mess Up My Tempo》，此張專輯預售量以超過百萬張的成績刷新自身紀錄，也同時成為 EXO 第五張百萬專輯。後續改版專輯《LOVE SHOT》亦取得韓國音源榜一位和 60 個國家地區 iTunes 綜合專輯冠軍。

2019 年成員 CHEN 和 BAEKHYUN 更各自帶著個人迷你專輯《April, and a flower》和《City Lights》出道，兩人的 SOLO 出道，也在排行榜上拿下一位，而公司也再度推出新的小分隊由成員 CHANYEOL 和 SEHUN 組成的 EXO-SC 給粉絲們帶來新的禮物，接下來 EXO 還會創下什麼樣的紀錄，還會帶給大家什麼樣的驚喜呢？讓我們繼續期待下去吧！

寫真書

◆斐濟少年青春旅行，自然中展現新魅力

EXO 來到斐濟拍攝寫真書《dear happiness》，溫暖的陽光、白淨的沙灘、蔚藍的大海，搭配著 EXO 帥氣的外表，猶如一部青春電影般地旅行，在有南太平洋天國之稱的斐濟上映了，不僅可以看見渡假勝地的自然風景，更可以看見 EXO 成員們享受大自然的模樣，有別於在舞台上認真的模樣，體驗海邊休閒的 EXO 也十分有魅力。

公司除了發售寫真書以外，還在 SMT 影院放映在斐濟現場拍攝時發生的趣事以及花絮，讓粉絲可以看到有趣的 EXO，而攝影師更在官網上更新了 EXO 成員們在斐濟拍攝的原版照片，也讓粉絲們癱瘓了網站，從照片中可以看見，EXO 像還沒長大的男孩們在海邊玩水的模樣，還有各成員的個人照片，看似清新卻深藏魅力，此外還有一系列的泥巴照，少年們玩著泥巴，即使身上都是泥巴也擋不住自身那滿滿的迷人風采。

◆在夏威夷享受假期，活力四射豐富視覺

這次寫真書《PRESENT；gift》設定以原先有表演行程的 EXO，因為行程臨時取消，變成獲得假期的少年們為主題，於是原本西裝筆挺，正要搭上直升機的模樣，因為取消行程，轉變成自由奔放的少年們，從寫真書可以看見成員們擺脫日常工作模樣，盡情享受愉快休閒時光的模樣。

為了拍攝寫真書，EXO 特地到渡假勝地夏威夷取景，甚至在當地為燦烈慶祝生日，成員們也一一在各自的社群網站上傳照片，和粉絲們分享他們的假期。寫真書的預告照片，也展現了 EXO 成員們個個帥氣的外表，和夏威夷的天然美景產生的化學反應，熱情的夏威夷，絕美的顏值，相互搭配著帶來了視覺饗宴，也呼喚著粉絲趕快買回家收藏。

代言商品與活動

◆代言引發搶購熱潮，粉絲甚至徹夜排隊

SPAO 作為韓國年輕時尚品牌，在年輕族群中有著高知名度，不僅衣服設計款式多樣，親民價格也是備受喜愛的原因之一，SPAO 於 2015 年宣布新的代言人為大勢男團

EXO，EXO 也為大家帶來了全新面貌的 SPAO，共同聯名推出限量 T-Shirt，搭配著中性設計，無論男女老少，只要是粉絲都應該入手一件，黑白兩色的衣服上印著成員們的專屬簽名、名字、星座、生日、各自專屬的數字，還有團隊口號和圖案，共 16 款設計，在上市後，引起粉絲們的搶購。

　　SPAO 也在 2015 年以及 2016 年分別進駐台灣東區及西門商圈，在西門店試營運期間，除了有促銷商品吸引客人以外，更推出為期 8 天共 8 個成員的每日 500 支限量 EXO 扇子，引發粉絲的排隊熱潮，凌晨就開始排隊只為得到 EXO 的扇子，更有粉絲領完當天的扇子就直接開始排起隔天的扇子，由此可見 EXO 在台灣的人氣也是不容小覷。

◆ 街頭運動男孩 EXO，再度掀起搶購風潮

　　美國知名運動品牌 MLB，在韓國也擁有著高知名度，除了是年輕族群的街頭時尚以外，更在 2017 年創下 1000 億韓元的銷售額，共賣出 350 萬頂棒球帽，而 MLB 也在 2018 年邀請 EXO 成為新的代言人。有著帥氣外表的 EXO，帶著冷酷的表情，身穿 MLB 運動服裝，以街頭運動風少年的模樣在春夏畫報中登場啦！繼引發熱議的春夏畫報後，EXO 這次以日

常風格混搭韓式運動風，在秋冬畫報再度現身，也展現了各個成員不同的樣貌，再度引爆關注。

　　成員世勳、燦烈以及 KAI 也為 MLB 在香港的開幕活動站台，粉絲擠爆活動現場，他們也在現場分享自己在練習生時期就很喜歡 MLB 這個品牌，但當時沒有錢可以買，沒想到現在竟然成為代言人了，他們也請 MLB 與他們簽長期合約，這樣他們就可以一直戴 MLB 的帽子。

◆韓國觀光榮譽大使，吸引粉絲體驗「韓流」

　　EXO 不僅在韓國有著高人氣，在世界各地更是擁有許多忠實粉絲，因此 2018 年韓國觀光公社任命 EXO 成為韓國觀光榮譽大使，也讓粉絲十分期待宣傳活動及各種廣告。韓國觀光公社也表示 EXO 曾經登上平昌冬季奧運的舞台，是具有代表性的 K-POP 藝人，在全世界有著許多粉絲，期望由 EXO 的高人氣帶動觀光產業，刺激外國人想訪韓的欲望。

　　此次的宣傳廣告也與以往不同，由 EXO 向大家提問「Have you ever ？」貫穿整體，以顛覆原有的印象，讓大家看見韓國不同模樣為主軸，而成員也分成歷史傳統、日常生活、探索、流行、治癒以及韓流，以這 6 個不同的主題來

介紹韓國，更為貼近旅客，同時也滿足了不同族群的需求，讓世界各地的人都想跟著 EXO 探索韓國，了解韓國文化，看了廣告都想訂機票飛往韓國體驗呢！

愛麗必看！
EXO 全紀錄

第 13 章

EXO 大事記與
得獎榮耀

出道至今，EXO 的堅持和努力也為他們帶來了豐碩的果實，那些揮灑在舞台上的汗水，一一累積成閃閃發亮的獎盃，為他們的堅持不懈喝采。就讓我們來看看 EXO 的努力過程以及所得到的榮耀吧！

◆◆ 歷年大事 ◆◆

2011 ～ 2012 年	
2011 年 12 月 23 日 ～ 2012 年 3 月 1 日	經紀公司 S.M. Entertainment 陸續發布了 23 支出道預告影片及寫真照片，逐次公開 EXO 成員。
2011 年 12 月 29 日	於 SBS 歌謠大典上成員 KAI、鹿晗、TAO、CHEN 首次亮相。
2012 年 1 月 30 日	由 EXO-K 的伯賢、D.O. 以及 EXO-M 的鹿晗、CHEN 合作演唱的序曲〈What is Love〉，透過各大音樂網站公開。
2012 年 3 月 8 日	EXO-K 及 EXO-M 公開第二首序曲〈History〉的 MV，隔日正式釋出音源。
2012 年 3 月 14 日	EXO-K 為 Calvin Klein Jeans 品牌代言人，並登上韓國雜誌 High Cut 三月號的封面。

2012 年 3 月 27 日	推出首張 DVD 專輯《EXO'S FIRST BOX》
2012 年 3 月 31 日、4 月 1 日	經過長達 100 天的出道預告期，EXO-K 及 EXO-M 分別於韓中兩地召開大型記者發表會。
2012 年 4 月 8 日	EXO-K 於韓國 SBS 人氣歌謠正式出道；EXO-M 於第 12 屆中國音樂風雲榜年度盛典正式出道。
2012 年 4 月 9 日	EXO-K 與 EXO-M 於同一日分別推出首張迷你專輯《MAMA》，雙版本的 MV 公開一天內點擊率就超越百萬。
2012 年 5 月 3 日	EXO-K 與韓國童星演員金有貞一起為 Ivy Club 冬季校服代言。
2012 年 5 月 15 日	EXO-M 首度正式在韓國電視上亮相，並在 MBC Show Champion 上演唱出道曲〈MAMA〉。
2012 年 5 月 20 日	EXO 出道之後首度合體，在 SBS 人氣歌謠上演唱出道曲〈MAMA〉。
2012 年 5 月 25 日	於韓國首爾舉辦合體簽售會。
2012 年 6 月 27 日	EXO-K 為韓國化妝品牌 The Face Shop Chia Seed 護膚霜代言。
2012 年 8 月 16 日	EXO-K 成員在 SBS 韓劇《致美麗的你》中客串演出。

2012 年 8 月 29 日	EXO-K 與韓國女歌手 Juniel 一同代言可口可樂韓國 Sunny 10 飲料。
2012 年 10 月 16 日	成員鹿晗和 KAI 與同公司前輩銀赫、孝淵、泰民和 Henry 一同為現代汽車進行廣告代言。
2012 年 11 月 14 日	EXO-K 為 Samsung 筆電代言。
2012 年 12 月 2 日	EXO-K 擔任韓國紅十字青少年宣傳大使。
2012 年底	EXO 出道專輯《MAMA》年度結算創下 30 萬張的銷售記錄。

2013 年	
2013 年 5 月 16 日	EXO-K 及 EXO-M 合體首張正規專輯《XOXO（Kiss&Hug）》發售及宣傳照發表。
2013 年 6 月 10 日	首張正規專輯《XOXO（Kiss&Hug）》發售一週銷量迅速突破 12 萬張，勇奪韓國各大音樂排行榜第 1 名。
2013 年 6 月 14 日	《XOXO（Kiss&Hug）》榮獲美國 Billboard 全球專輯排行榜第 1 名。
2013 年 7 月 19 日	EXO 為 Trugen 西裝 2013 F/W 秋冬季廣告代言
2013 年 8 月 5 日	發售《XOXO（Kiss&Hug）》改版專輯《GROWL（Kiss&Hug）》。

2013 年 8 月 29 日	EXO 與少女時代的太妍一同為韓國化妝品 Nature Republic 代言。
2013 年 10 月 7 日	EXO 與少女時代的潤娥和 f（x）的 Sulli 一同為 SK 電訊 LTE 無限能量代言。
2013 年 10 月 22 日	EXO-K 為運動品牌 KOLON SPORT 羽絨服代言。
2013 年 11 月 11 日	EXO 和演員徐藝智再度為 Ivy Club 校服代言。
2013 年 11 月 28 日	EXO 於 MBC 推出第一部專屬的電視實境節目《EXO'S SHOWTIME》
2013 年 12 月 9 日	推出《Miracles in December》冬季特別專輯。
2013 年 12 月 20 日	EXO 為韓國 CJ E&M 手機遊戲品牌 Kakao 的遊戲代言。
2013 年 12 月 27 日	首張正規專輯《XOXO（Kiss&Hug）》和首張改版專輯《GROWL》合計銷售破百萬，是韓國時隔 12 年後再度賣出百萬張以上的專輯。
2013 年末底 ～ 2014 年初	EXO 分別在 Melon Music Awards、Mnet 亞洲音樂大獎、KBS 歌謠大慶典、韓國 Golden Disk Award、首爾音樂獎、 Gaon Chart K-POP Awards，韓國 6 個主要音樂大賞上贏得獎項成為 6 冠王。

2014 年	
1 月 5 日	EXO 為 Lotte 樂天 Crunky 巧克力代言。
2 月 18 日	EXO 為 Lotte duty free 代言。
2 月 21 日	EXO 與女演員南寶拉合作，再度為運動品牌 KOLON SPORT 運動鞋「MOVE-XO」代言。
2 月 24 日	EXO 第二年為可口可樂韓國 Sunny 10 飲料代言。
2 月 28 日	EXO 與同公司前輩 SHINee 一同為首爾市江南區擔任宣傳大使。
3 月 12 日	EXO-M 為中國電子商務平臺「美麗說」代言。
3 月 28 日	EXO 為中國愛瑪科技自行車「酷飛車」代言。
4 月 8 日	EXO-K 為 Lotte 樂天 Worldcon 冰淇淋代言。
4 月 15 日	舉辦 Comeback Showcase，正式展開全新迷你專輯的宣傳，在此次回歸 EXO 再度分為 EXO-K 與 EXO-M，分別於韓國和中國活動。
4 月 19 日	因韓國「世越號」沉船事件，而延期推出的迷你二輯，改由 EXO-M 打頭陣，在中國全球中文音樂榜上榜上正式回歸，並推出主打歌〈Overdose〉。
5 月 8 日	EXO-K 透過 Mnet M Countdown 正式回歸，演出韓文版的〈Overdose〉。

5 月 9 日	EXO 於 Mnet 推出實境節目《熾熱的瞬間 XOXO EXO》。
5 月 15 日	成員 KRIS 向經紀公司 S.M. Entertainment 提出合約無效的訴訟。
5 月 23 日	EXO 在首爾奧林匹克公園體操競技場舉行為期三天的首場演唱會《EXO From. ExoPlanet #1 — The Lost Planet》，並展開 EXO 首場亞洲巡迴演唱會。亞洲巡迴首場由韓國首爾出發，預計巡迴台灣、香港、中國各地、新加坡、泰國、印尼、菲律賓及日本等地。
6 月 26 日	EXO 成為國際知名精品 MCM 皮質配飾首位專屬代言人。
7 月 16 日	EXO 與裴斗娜成為「Fashion KODE」形象大使。
7 月 18 日	EXO 與裴斗娜成為 2014 年南京青年奧運會三星公司形象大使。
8 月 15 日	EXO 於 Mnet 推出節目《EXO 90：2014》。
9 月	EXO-K 為 Baskin-Robbins 冰淇淋代言。
9 月 19 日	EXO 擔任 2014 年仁川亞洲運動會開幕式嘉賓。
10 月	EXO-K 為 PEPERO 巧克力棒代言。
10 月 10 日	成員鹿晗向經紀公司 S.M. Entertainment 提出合約無效的訴訟。
10 月 21 日	EXO-K 成為 C-Festival 宣傳大使。

2015 年	
3 月	EXO 與 AOA 共同代言 SPAO
3 月 7 日	在首爾奧林匹克公園體操競技場開始了第二次的世界巡迴演唱會《EXOPLANET ＃ 2-The EXO'luXion-》。
3 月 31 日	EXO 帶著第二張正規專輯《EXODUS》以主打歌〈Call Me Baby〉回歸樂壇。
4 月 8 日	S.M. Entertainment 官方宣布成員 LAY 將在中國設立個人工作室。
4 月 9 日	EXO 推出由成員主演的偶像劇《我的鄰居是EXO》。
6 月 3 日	EXO 公開〈Call Me Baby〉後續曲〈Love Me Right〉
8 月 24 日	成員 TAO 向 S.M. Entertainment 提出合約無效的訴訟
12 月 1 日	EXO 發行冬季特別專輯《Sing For You》，公開的同時也拿下韓國各大音源榜一位。
2015 年	EXO 代言樂天世界

2016 年	
2 月	EXO 代言 HAT'S ON。
3 月	EXO 代言炸雞品牌 Goobne。
5 月 07 日	EXO〈Overdose〉韓文版於 YouTube 觀看次數破 1 億，成為第一支破億 MV。

5 月 20 日	EXO〈Growl〉於 YouTube 觀看次數破 1 億，成為第二支破億 MV。
6 月 9 日	EXO 發行第三張正規專輯《EX'ACT》，並公開雙主打歌曲〈Lucky One〉和〈Monster〉
6 月 24 日〜7 月 23 日	在 SMTOWN COEX ARTIUM 舉行 EXO 海報及影像展示會。
7 月 21 日	成員 KRIS 和 LUHAN 的合約訴訟正式結束，兩人正式退出 EXO。
7 月 23 日	EXO 在首爾奧林匹克體操競技場展開了 5 天的第三次世界巡迴演唱會《EXO PLANET #3- The EXO'rDIUM》。
8 月 18 日	EXO 帶著再版專輯《LOTTO》光速回歸，而成員 KAI 於之前演唱會上扭傷腳，因此不參與此次宣傳活動。
8 月	繼正規一輯和二輯後，正規三輯的專輯銷量也突破 100 萬，也讓 EXO 創下白金三冠王的新紀錄。
8 月 22 日	EXO〈Call Me Baby〉韓文版於 YouTube 觀看次數破 1 億，成為第三支破億 MV。
9 月	EXO 擔任運動品牌「Skechers」亞太地區代言人。
9 月 21 日	S.M. Entertainment 官方宣布成員 LAY 將在下半年推出個人專輯，成為 EXO 第一位 SOLO 歌手。
10 月 7 日	成員 LAY 公開 SOLO 歌曲〈what U need？〉

10 月 28 日	成員 LAY 發行首張迷你專輯《LOSE CONTROL》
10 月 31 日	EXO 小分隊 CBX 帶著首張專輯《Hey Mama!》正式出道。
12 月 7 日	EXO 發行第二張日文單曲〈Coming Over〉
12 月 19 日	EXO 發行冬季特別專輯《For Life》

2017 年	
2 月 6 日	EXO〈MONSTER〉於 YouTube 觀看次數破 1 億，成為第四支破億 MV。
7 月 11 日	EXO〈Wolf〉韓文版於 YouTube 觀看次數破 1 億，成為第五支破億 MV。
7 月 17 日	帶著新曲〈KoKo Bop〉回歸，而成員 LAY 則因早有工作撞期，所以不參與此次回歸。
8 月 11 日	《THE WAR》銷量突破一百萬張，是 EXO 所有專輯中，最短時間突破百萬銷量的專輯。
8 月 29 日	EXO 因為是獲得最多 MAMA 大賞的藝人，因此被記錄於金氏世界紀錄大全中。
9 月	EXO 擔任首爾市官方旅遊大使
9 月 5 日	推出後續改版專輯《THE WAR：The Power of Music》。
9 月 14 日	EXO 憑著〈Power〉以 11,000 分拿下 M Countdown 歷年最高分，也是第一個滿分的冠軍歌手，而這也是 EXO 第 100 個音樂節目一位。

11 月 15 日	成員 D.O. 參與電影《七號室》的演出。
11 月 24 日	在首爾高尺天空巨蛋開始了第 4 次巡迴演唱會《EXOPLANET ＃ 4–The ElyXiOn–》。
12 月 5 日	EXO〈KoKo Bop〉韓文版於 YouTube 觀看次數破 1 億，成為第六支破億的 MV。
12 月 14 日	成員 XIUMIN、BAEKHYUN 和 CHEN 陪同南韓總統文在寅共同出席在北京的中韓經貿交流會。
12 月 26 日	EXO 發行冬季特別專輯《Universe》。

2018 年	
1 月 06 日	〈Power〉入選為杜拜噴泉的表演音樂，成為韓國第一個入選的歌曲。
1 月 31 日	EXO 發行首張日語正規專輯《COUNTDOWN》
2 月 05 日	成員 BAEKHYUN 受邀在國際奧委會開幕式上演唱韓國國歌。
2 月 25 日	EXO 擔任韓國平昌 2018 年冬季奧林匹克運動會閉幕式表演嘉賓。
3 月	韓國造幣公社為 EXO 製作官方紀念獎牌，EXO 也成為首位 K-POP 藝人獲得此一殊榮。
3 月	代言 MLB 棒球帽。
5 月 21 日	推出新節目《EXO 的爬梯子世界旅行——CBX 日本篇》
6 月 08 日	EXO〈Monster〉韓文版於 YouTube 觀看次數破 2 億，成為第一支超過 2 億的 MV。

6 月 24 日	EXO 成為「韓國觀光榮譽大使」。
7 月 14 日	杜拜哈利法塔舉行了以 EXO 為主題的超大型 LED Show。
7 月 15 日	〈Power〉被選為 2018 年俄羅斯世界盃法國和克羅埃西亞的決賽上賽場音樂。
9 月 23 日	EXO〈Call Me Baby〉於 YouTube 觀看次數破 2 億，成為第二支破兩億 MV。
10 月 26 日	EXO〈Love Me Right〉於 YouTube 觀看次數破 1 億，成為第七支破億 MV。
11 月 2 日	EXO 發行第五張正規專輯《Don't Mess Up My Tempo》
11 月 12 日	EXO 的專輯總銷量突破 1 千萬張，成為 2000 年後出道歌手中首位專輯銷量突破 1 千萬的歌手。
12 月 9 日	EXO〈Lotto〉於 YouTube 觀看次數破 1 億，成為第八支破億 MV。
12 月 13 日	發行後續改版專輯《LOVE SHOT》。

2019 年	
1 月 21 日	推出節目第二季《EXO 的爬梯子世界旅行——高雄 & 墾丁篇》
1 月 25 日	EXO〈KoKo Bop〉於 YouTube 觀看次數破 2 億，成為第三支破兩億 MV。

2 月 25 日	EXO〈Tempo〉於 YouTube 觀看次數破 1 億，成為第九支破億 MV。
3 月 4 日	EXO〈LOVE SHOT〉於 YouTube 觀看次數破 1 億，成為第十支破億 MV。
4 月 1 日	成員 CHEN 發行首張迷你專輯《April, and a flower》正式 SOLO 出道。
5 月 7 日	成員 XIUMIN 以陸軍現役身份正式入伍。
5 月 29 日	〈Growl〉於 YouTube 觀看次數破 2 億，成為第四支破兩億 MV。
7 月 1 日	成員 D.O. 因自願申請而正式入伍，當天也透過 SM STATION 第三季發行歌曲〈That's okay〉。
7 月 10 日	成員 BAEKHYUN 發行首張迷你專輯《City Lights》正式 SOLO 出道
7 月 22 日	由成員 CHANYEOL 和 SEHUN 組成的小分隊 EXO-SC 發行首張迷你專輯《What a life》正式出道。

◆◆大型音樂頒獎典禮・得獎紀錄◆◆

2012 年	
第 5 屆 北京音樂風雲榜新人盛典	EXO：現場最佳造型獎／ EXO-M：最受歡迎組合獎
第 19 屆韓國演藝藝術大賞	EXO-K：新人歌手獎
Korea ArirangTV Simply K-POP	EXO-K：新人組合獎
The 4th Philippine K-POP Convention	年度最佳新人獎
Japan Tower Records K-POP Lovers Awards	年度最佳新人獎
第 14 屆 Mnet 亞洲音樂大獎 MAMA 頒獎典禮	亞洲最佳新人獎
Australia SBS PopAsia Awards	最佳新人獎、年度 MV 獎〈History〉

2013 年	
第 27 屆韓國 Golden Disk Award at Malaysia	EXO-K： 新人獎 Rookie Award
第 22 屆首爾歌謠大賞	EXO-K：年度最佳新人
USA JpopAsia Music K-POP Award	EXO-K：最受歡迎組合獎、最佳 MV 獎、最佳專輯獎、最佳男組合獎《MAMA》、最佳單曲獎《History》

第 1 屆 中國音悅 V 榜年度盛典	EXO-M：內地最佳新人團體獎、內地最具人氣歌手獎
第 13 屆 北京音樂風雲榜年度盛典	EXO-M：最受歡迎組合獎
第 2 屆中國亞洲偶像盛典	最受歡迎組合獎
第 5 屆韓國 MelOn Music Awards	網路人氣獎、年度十大歌手獎、年度最佳歌曲大賞〈Growl〉
第 15 屆韓國 Mnet Asian Music Awards	年度專輯大賞《XOXO》
第 1 屆夏威夷國際音樂節	年度最佳歌手獎
第 6 屆 北京音樂風雲榜新人盛典	EXO-M：最佳組合獎、最受歡迎組合獎
第 1 屆 中國百度沸點頒獎典禮	最受歡迎組合獎
中國 QQ 音樂網年度歌手榜	EXO-M：最熱組合年度人氣歌手獎
第 4 屆 European K-POP So-Loved Awards	最佳歌曲獎〈Growl〉
第 5 屆 Philippine K-POP Convention	最佳男歌手獎、年度歌曲獎〈Growl〉、最佳專輯獎《GROWL》
KBS 歌謠大慶典	年度歌曲大賞〈Growl〉

2014 年	
第 28 屆韓國 Golden Disk Award	唱片本賞《XOXO》、唱片大賞《XOXO》
第 23 屆首爾歌謠大賞	本賞《XOXO》、大賞《XOXO》、數位音源賞〈Growl〉
第 20 屆大韓民國演藝藝術獎	年度組合獎
第 3 屆韓國 Gaon Chart K-POP Awards	第三季專輯部門年度歌手獎、第四季專輯部門年度歌手獎、Mobile 投票人氣獎
第 9 屆 Annual Soompi Awards	最佳男組合獎、年度歌曲獎〈Growl〉
第 11 屆韓國大眾音樂獎 Korean Music Awards	電子舞蹈曲類最佳歌曲獎〈Growl〉、網友票選年度最佳音樂團體獎
第 6 屆韓國 MelOn Music Awards	年度十大歌手獎
第 2 屆音悅 V 榜年度盛典	韓國區年度專輯獎《GROWL》
第 18 屆全球華語榜中榜頒獎典禮	亞洲最具影響力組合獎
第 26 屆 Korean PD Award	歌手部門 PD 大賞
第 22 屆 World Music Awards	韓國銷量最高獎

第 10 屆 HITO 流行音樂獎	HITO 年度日亞歌曲獎〈GROWL〉
SBS MTV The Show	S/S 最佳藝人獎
第 16 屆韓國 Mnet Asian Music Awards	BEST ASIAN STYLE、最佳男子團體、年度歌手、年度專輯大賞《OVERDOSE》
SBS 歌謠大戰	最佳自拍獎、最佳男子團體、最佳專輯獎、年度十大歌手獎

2015 年	
第 29 屆 Golden Disc Awards	唱片本賞《Overdose》、唱片大賞《Overdose》
第 7 屆 Melon Music Awards	Top10、年度專輯《EXODUS》
第 17 屆 Mnet Asian Music Awards	Best Asian Style、男子組合獎、Global Fans Choice Male、BC-UnionPay 年度專輯《EXODUS》
第 24 屆 Seoul Music Awards	愛奇藝人氣獎、本賞《Overdose》、大賞《Overdose》

第 4 屆 Gaon Chart K-POP Awards	手機投票人氣獎、第一季專輯部門年度歌手《EXODUS》、第二季專輯部門年度歌手《Love Me Right》、第四季專輯部門年度歌手《Sing For You》
第 42 屆韓國放送大賞	歌手獎
MBC 放送演藝大賞	歌手部門人氣賞
第 3 屆音悅 V 榜年度盛典	韓國區年度專輯《Overdose》
第 2 屆庫音樂亞洲盛典	最受歡迎組合獎
第 14 屆華鼎獎	最佳國際組合
Annual Soompi Awards	最佳男團、年度藝人

2016 年	
第 30 屆 Golden Disc Awards	GLOBAL 人氣獎、唱片本賞《EXODUS》、唱片大賞《EXODUS》
第 8 屆 Melon Music Awards	Top10、年度藝人、網友人氣獎、KakaoTalk Hot 獎、男子舞蹈獎《Monster》
第 18 屆 Mnet Asian Music Awards	Best Asian Style、男子組合獎、HotelsCombined 年度專輯《EX'ACT》

第 25 屆 Seoul Music Awards	韓流特別獎、本賞《EXODUS》、大賞《EXODUS》
第 5 屆 Gaon Chart K-POP Awards	手機投票人氣獎、第二季專輯部門年度歌手《EX'ACT》（韓文版）、第三季專輯部門年度歌手《LOTTO》（韓文版）
Asia Artist Awards	歌手部門大賞、歌手部門人氣獎、Asia Star 獎、Baidu Star 獎
SBS PopAsia Awards	年度 MV〈LOTTO〉
第 4 屆音悅 V 榜年度盛典	韓國區年度專輯《EXODUS》
第 16 屆音樂風雲榜年度盛典	年度最受歡迎海外組合、年度最佳海外組合及樂隊
Annual Soompi Awards	最佳男團、年度歌曲〈Call Me Baby〉
第 30 屆日本金唱片大賞	年度最佳新人

2017 年	
第 31 屆 Golden Disc Awards	CeCi Asia Icon 獎、唱片本賞《EX'ACT》
第 9 屆 Melon Music Awards	Top10、網友人氣獎、年度藝人、男子舞蹈獎〈KoKo Bop〉

第 19 屆 Mnet Asian Music Awards	Global Fans Choice、Qoo10 年度專輯《THE WAR》
第 26 屆 Seoul Music Awards	Fandom School 獎、 本 賞 《EX'ACT》、大賞《EX'ACT》
第 6 屆 Gaon Chart K-POP Awards	七 月 音 源 部 門 年 度 歌 手 〈KoKo Bop〉
Asia Artist Awards	歌 手 部 門 大 賞、 歌 手 部 門 人 氣 獎、 歌 手 部 門 AAA Fabulous 獎
Soribada 最佳音樂大獎	新韓流人氣獎、本賞、大賞
CJ E&M America Awards	最 佳 M Countdown 舞台 〈Monster〉
VLIVE Awards	全球藝人 Top10
第 5 屆音悅 V 榜年度盛典	亞洲最具影響力組合
Annual Soompi Awards	年度藝人
daf BAMA MUSIC AWARDS 2017	最 佳 專 輯、BAMA's People Choice Award

2018 年	
第 32 屆 Golden Disc Awards	全球人氣獎、Genie 人氣獎、 CeCi Asia Icon 獎、 唱 片 本 賞《THE WAR》
第 10 屆 Melon Music Awards	Top10

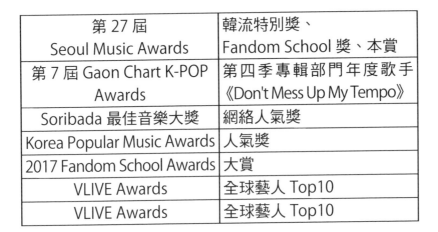

第 27 屆 Seoul Music Awards	韓流特別獎、 Fandom School 獎、本賞
第 7 屆 Gaon Chart K-POP Awards	第四季專輯部門年度歌手《Don't Mess Up My Tempo》
Soribada 最佳音樂大獎	網絡人氣獎
Korea Popular Music Awards	人氣獎
2017 Fandom School Awards	大賞
VLIVE Awards	全球藝人 Top10
VLIVE Awards	全球藝人 Top10

2019 年	
第 33 屆 Golden Disc Awards	唱片本賞《Don't Mess Up My Tempo》
第 28 屆 Seoul Music Awards	韓流特別獎、本賞
Annual Soompi Awards	年度歌曲〈Tempo〉、拉丁美洲人氣獎、Twitter Best Fandom

◆◆ EXO 相關網站、社群帳號 ◆◆

團體相關
EXO 韓國官方網站
http://exo.smtown.com/
EXO 日本官方網站
https://exo-jp.net/
EXO-CBX 韓國官方網站
http://exo-cbx.smtown.com/
EXO-SC 韓國官方網站
http://exo-sc.smtown.com/
EXO-L 官方全球粉絲網站
https://exo-l.smtown.com/Home
EXO 官方新浪微博
https://www.weibo.com/weareoneexo?refer_flag=1005050010_
EXO-K 官方新浪微博
https://www.weibo.com/exok?is_hot=1
EXO-M 官方新浪微博
https://www.weibo.com/exom?is_hot=1
EXO-CBX 官方新浪微博
https://www.weibo.com/exocbx?is_hot=1
EXO-K 官方 YouTube
https://www.youtube.com/user/exok
EXO-M 官方 YouTube
https://www.youtube.com/user/exom

EXO 官方 Facebook
https://www.facebook.com/weareoneEXO
EXO 官方 Instagram
https://www.instagram.com/weareone.exo/
EXO 官方 Twitter
https://twitter.com/weareoneexo
EXO 官方 V LIVE 頻道
https://channels.vlive.tv/F94BD/video

個人 Instagram
SUHO
https://www.instagram.com/kimjuncotton/
XIUMIN
https://www.instagram.com/e_xiu_o/
LAY
https://www.instagram.com/zyxzjs/
伯賢
https://www.instagram.com/baekhyunee_exo/
燦烈
https://www.instagram.com/real__pcy/
KAI
https://www.instagram.com/zkdlin/
世勳
https://www.instagram.com/oohsehun/

國家圖書館出版品預行編目 (CIP) 資料

愛麗必看！我愛 EXO 全紀錄：擁有反轉魅力
的完顏天團 / NOYES 作 .-- 初版 .-- 新北市：
大風文創 ,2019.10
面；公分 . -- (愛偶像；17)
ISBN 978-957-2077-85-6（平裝）

1. 歌星 2. 流行音樂 3. 韓國

913.6032 108014407

愛偶像 017

愛麗必看！我愛 EXO 全紀錄
擁有反轉魅力的完顏天團

作　　者／NOYES
主　　編／林巧玲
插　　畫／Q 將
封面設計／hitomi
內頁設計／陳琬綾
發 行 人／張英利
出 版 者／大風文創股份有限公司
電　　話／（02）2218-0701
傳　　真／（02）2218-0704
網　　址／ http://windwind.com.tw
E - M a i l ／ rphsale@gmail.com
Facebook ／ http://www.facebook.com/ windwindinternational
地　　址／ 231 台灣新北市新店區中正路 499 號 4 樓

香港地區總經銷／豐達出版發行有限公司
電　　話／（852）2172-6533
傳　　真／（852）2172-4355
地　　址／香港柴灣永泰道 70 號 柴灣工業城 2 期 1805 室

初版一刷／ 2019 年 10 月
定　　價／新台幣 280 元